飞乐鸟 著

中国传统工笔画

基础入门

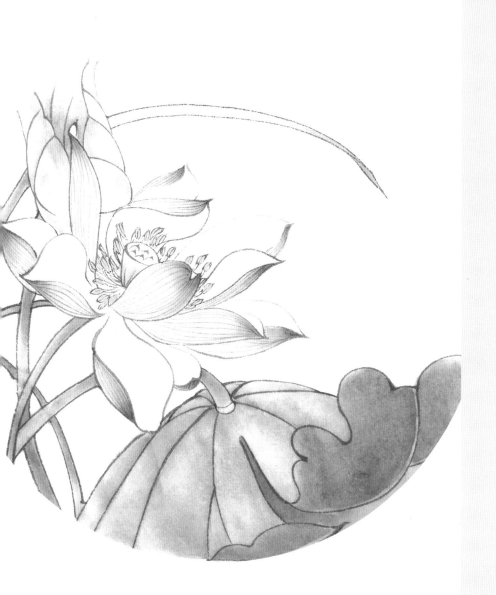

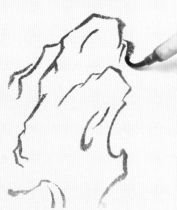

電子工業出版社·

Publishing House of Electronics Industry

北京·BEIJING

图书在版编目（CIP）数据

中国传统工笔画基础入门 / 飞乐鸟著 . -- 北京：电子工业出版社 , 2022.12
ISBN 978-7-121-44499-9

Ⅰ.①中… Ⅱ.①飞… Ⅲ.①工笔画－国画技法Ⅳ.① J212.2

中国版本图书馆 CIP 数据核字 (2022) 第 209011 号

责任编辑：张艳芳　特约编辑：马　鑫
印　　刷：北京利丰雅高长城印刷有些公司
装　　订：北京利丰雅高长城印刷有些公司
出版发行：电子工业出版社
　　　　　北京市海淀区万寿路 173 信箱　　邮编：100036
开　　本：880×1230　1/16　　印张：8　　字数：256 千字
版　　次：2022 年 12 月第 1 版
印　　次：2022 年 12 月第 1 次印刷
定　　价：59.80 元

凡所购买电子工业出版社图书有缺损问题，请向购买书店调换。若书店售缺，请与本社发行部联系，联系及邮
购电话：（010）88254888，88258888。

质量投诉请发邮件至 zlts@phei.com.cn，盗版侵权举报请发邮件至 dbqq@phei.com.cn。

本书咨询联系方式：（010）88254161 ~ 88254167 转 1897。

前言

工笔作为中国传统绘画技法之一，具有悠久的历史。在漫长时光的孕育下，它已经不仅是一种绘画方式，还承载了丰富的文化内涵。工笔画是工整细腻的画种，在造型上讲究以形写神；在绘画中会借助线条的长短粗细变化，用笔的轻重缓急、虚实疏密、顿挫刚柔等，合理运用常用的分染、罩染等技法，来细致入微地充分表现形体的质量感、动态感和空间感。

本书开篇会全面厘清中国工笔画的历史，并从工具到技法详细介绍工笔画的基础知识。随后以名家为学习对象，根据名家擅长的品类分章，由浅入深地讲解古画中的构图框架、用色分析、笔法要点、技法表现等，并结合案例，用详细的绘画步骤为大家讲解绘制一幅作品从无到有的全过程。除案例绘制外，还有古画临摹的部分。

本书将告诉你如何画工笔画，让你了解这一传统绘画类型，带你领略传统国画之美。

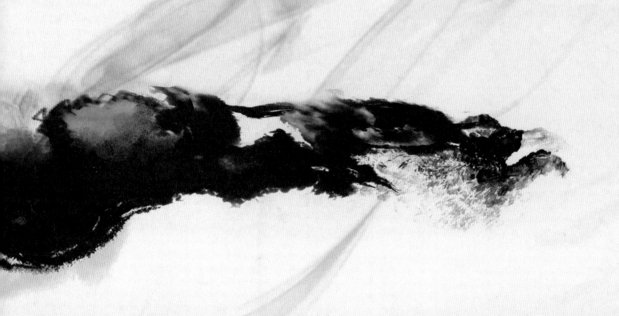

目 录

第一章　认识工笔画

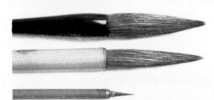

第二章　笔墨的使用

第三章　跟恽寿平学画百花

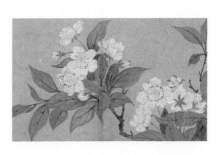

第四章　跟黄筌学画珍禽

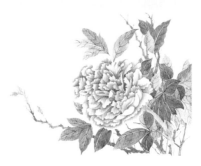
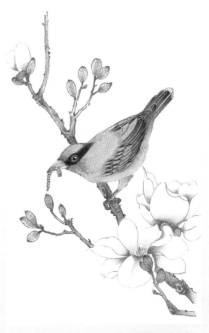

第五章　跟韩干学画马

第六章　跟张大千学画山水

第七章　跟仇英学画屋舍建筑

第八章　跟周昉学画仕女

第一章 认识工笔画

学习工笔画是一个循序渐进的过程，不可操之过急。所以在第一章中，首先来了解工笔画的背景知识，更重要的是对工笔画的前世今生和历史渊源有更深入的认知。

一、什么是工笔画

工笔画工整精致，故又称"细笔画"。工笔画的伟大不仅在于它对于世界绘画，如浮世绘等的影响，而且它涵盖了中国传统文化思想。让我们先掀开尘封的历史面纱，来了解工笔画的真相。

（一）工笔画的分类

工笔画从表现手法上大致可以分为水墨工笔、淡彩工笔、重彩工笔、没骨工笔、白描工笔五大类。

水墨工笔

明·钱贡《兰亭诗序图卷》局部

用以墨代色的方式并加入笔法表现画面的层次关系，这种画法是古人常用的工笔画法。

淡彩工笔

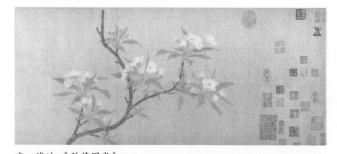

宋·钱选《梨花图卷》

淡彩工笔常用于花鸟作品中，通常以植物颜料上色。画面拥有"色不碍墨、墨不离色"的效果。

重彩工笔

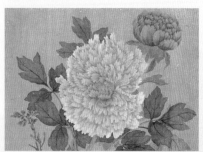

清·恽寿平《牡丹图》局部

重彩工笔采用不透明的颜料作画，设色浓艳、华丽，以薄色叠染来表现画面。

没骨工笔

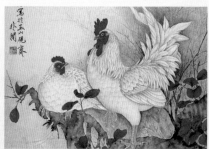

近代·于非闇《大吉图》局部

没骨法绘制时没有墨线，是用墨或色渲染而成的，这种画法工整而不刻板。

白描工笔

唐·吴道子《八十七神仙卷》局部

白描又称"线描画"，是单纯以墨色勾勒轮廓而不设色的一种画法，这种画法需要有较强的表现力。

（二）工笔画的题材

工笔画的题材多样，选题丰富，以下的图表便于在以后的学习中参考。

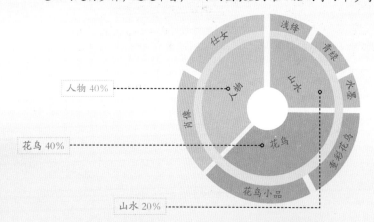

人物 40%
花鸟 40%
山水 20%

工笔画的题材分三大类——人物、花鸟、山水，大致为2：2：1。在这三大类中，根据绘制技法可以分为许多小类。左侧饼状图中，外环内是最具代表性的几种。

二、工笔画的前世今生

　　了解工笔画的历史才会对其有深刻的认识，便于我们的学习。传统工笔画的发展经历了下面的六个时期。

战国、魏晋

长沙楚墓《人物龙凤帛画》局部

晋·顾恺之《女史箴图》局部（唐摹本）

　　战国时期，以布帛所绘的墓主形象可以说是工笔画的祖先，它的作用是引导墓主升天。这样的绘画，在先秦时达到鼎盛。在南北朝时期佛像兴起，彼时的佛像大多以壁画形式出现，但绘制的技法已经成熟，是真正意义上的工笔画。

唐

唐·张萱《捣练图》局部

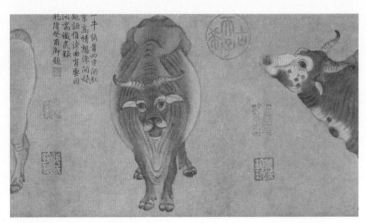

唐·韩滉《五牛图》局部

　　从唐代开始，辉煌蓬勃的民族文化兴起，工笔画的发展欣欣向荣，最早使用纸本绘制的工笔画是唐代韩滉的《五牛图》。宫廷仕女题材从唐代也开始兴盛，开始对绘画与女性相结合产生的美有了深入的认识。

五代

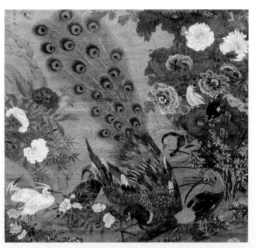

五代·徐熙《玉堂富贵图》局部

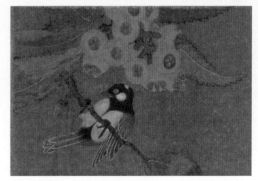

五代·黄筌《枇杷山鸟图》局部

　　五代时期，花鸟题材逐渐成为独立画科，绘画行业并没有因为王朝兴替而废止，反而出现了百家争鸣的蓬勃景象。五代为宋代的工笔画巅峰起到了很好的转折作用。

宋、元

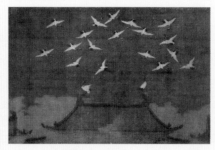

宋·赵佶《瑞鹤图》局部

宋·王希孟《千里江山图》局部

　　宋代繁荣的经济带动绘画事业的发展，工笔画在历史上到达顶峰，士人将文化涵养带入绘画中，便形成了"文人画"。这种体现士人精神和文化高度的绘画成为主流。此时的山水画、花鸟画衍生出了许多著名的画家，如王希孟、黄公望、"吴兴八俊"等。对后世有较大的影响。

元·黄公望《天池石壁图》

明、清

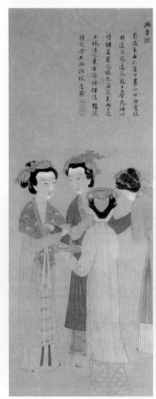

明·唐寅《王蜀宫姬图》局部

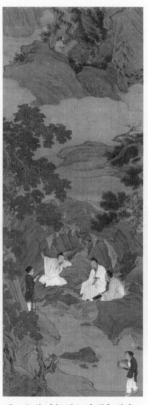

明·仇英《桃源仙境图》局部

　　明代市民文化繁荣，这时人们的审美开始走向两极化，一部分人喜欢工笔的细腻，一部分人喜欢写意的抒情。从明清时期开始，工笔画被写意画取代了大部分地位，但并不代表工笔画走向没落，此时也出现了一些外籍画家，如郎世宁等。

近代

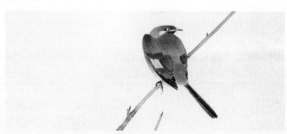

近代·于非闇《梢头雀儿图》局部

近代·徐悲鸿《愚公移山》

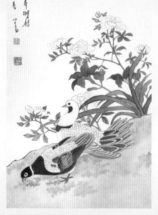

　　从19世纪末期开始，绘画艺术大量引进西方技法，许多留学归来的画家，将西方严谨的美术观点和中国传统绘画相结合，从而得到全新的表现效果，代表画家如徐悲鸿、溥心畬等。

近代·溥心畬《双鸽》

三、作画梳理

　　画工笔画是一个非常具有仪式感的过程，从准备到绘制，再到平时的练习，我们从读画、临摹和写画三个方面来提高。这也是在静心诚意，为创造最好的作品而做的准备。

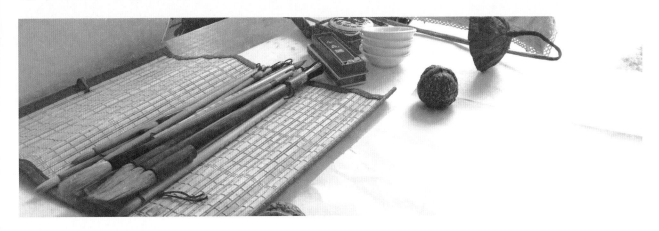

（一）绘画步骤

　　绘制工笔画，需要讲究每个环节，细节决定成败。绘制工笔画可以大致分为以下六个步骤，认真对待每个环节，绝对能让你画出成功的作品。

勾勒草稿

在确定一幅画的立意之前，需要细致地勾勒草图。

拓线白描

确定内容后进行细化，然后再用宣纸拓下。

裱纸绷绢

裱纸绷绢除了可以起到保护画作的作用，还能让画面的背景色更亮。

饰刷底色

饰刷底色是为了仿古，也是为了刷出背景色，但并非所有的画作都需要进行此步，视情况而定。

染色刻画

运用工笔的染色技法刻画景物，让作品更加生动形象。

提款盖章

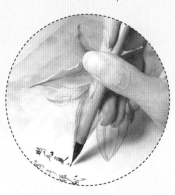

提款和盖章都属于画面的一部分，起到抒发情怀、标注信息和填补空缺的作用。

裱纸的原理

裱纸是为了绘制时经过反复染色，使纸不皱，上色更便利，它分为以下三大步。

浆糊：让宣纸与木板粘牢。　　鬃刷：刷出宣纸与木板之间的气泡。

清水：均匀喷湿画稿。

浆糊：粘牢贴条。　　贴条

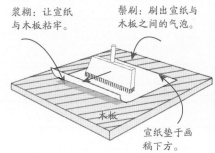

木板

宣纸垫于画稿下方。

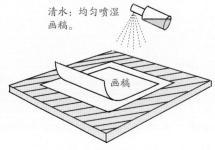

画稿

画稿

① 将纸均匀平铺于木板上，面积大于画稿。

② 将画稿喷湿，使纸张舒展。均匀铺于宣纸上，从一端开始慢慢贴，要铺得均匀，不能有气泡。

③ 用小纸条在画稿水分还未干之前，将画稿四周与宣纸贴在一起，固定画稿。

（二）临画

好的作品值得一临，临摹是快速掌握技法的手段。在学习画工笔画时，我经常临摹宋人的工笔花鸟画，尺幅不大，但包罗万象。但临画也分情况，一种是意临，另一种是局部临摹。

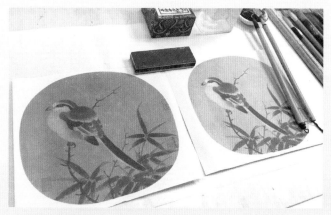

宋·李安忠《竹鸠图》意临场景

意临指整幅临摹，但不追求一模一样，只求大体上的感觉，着重练习技法。有时我在意临时，只会染色两层，体会到技法的效果即可。

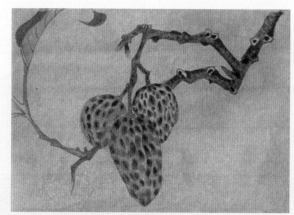

宋·佚名《荔枝蜡嘴图》局部临摹

当你发现古画中一个局部的技法或效果非常精到时，可以对该部位采用局部临摹的形式进行练习，这样能节省很多时间。

（三）写画

最后是在我看来并非特别重要的写画，也就是创作。写画的"写"在于对所学技法的实践。因为材料的原因，国画几乎不能被原样临摹，所以也可以说临摹也是创作，正如林椿的《果熟来禽图》和黄荃的《苹婆山鸟图》，从本质上讲，其实就是再创作。写画是贯穿于学习中的，适量即可。

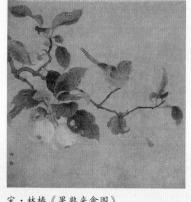

宋·林椿《果熟来禽图》

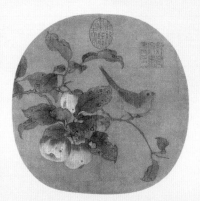

五代·黄荃《苹婆山鸟图》

笔墨的使用

笔画的染法和勾线。

除了要学习工笔用色技巧，还需要着重学习工

画最重要的一部分，也就是用色、染色、勾线。

了要对工具有所了解，我们还要学习绘制工笔

可以让绘画有事半功倍的效果。在本章中，除

工具永远是绘画的主旋律，选择了称手的工具，

一、毛笔

毛笔作为中国人的原创品，它包含了中华民族对文化的认识。毛笔不同于如今经常使用的硬笔，通过本节，我们来重新认识毛笔，去看看它有哪些特点。

（一）毛笔笔刷的材质

毛笔的不同主要在于笔刷材质的不同，通常我们可以将它分为两大类——硬毫和软毫。

硬毫笔

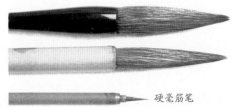

硬毫筋笔

硬毫笔的笔刷毛比较硬，一般由肉食动物的毛发制成，如狼毫笔、鼠须笔等。

软毫笔

软毫云笔

软毫笔，顾名思义，笔刷毛较软，一般由草食动物的毛发制成，如羊毫笔、紫毫笔。

（二）挑选毛笔

选择一支合适的毛笔是作画的开始。挑选毛笔可以毛笔的"四德"为标准来挑选。"四德"是指毛笔的四个属性，分别是"尖""齐""圆""健"。

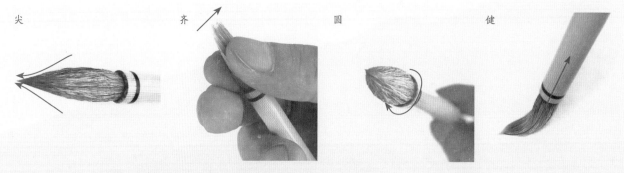

尖　　　　　齐　　　　　圆　　　　　健

笔尖尖，笔毛齐，笔肚圆，笔锋健（韧），是好毛笔的四个必备要素，挑选毛笔时也可以从这几方面入手。

（三）保养毛笔

好的毛笔保存方式能在绘制时更好地使用毛笔，并且也能让毛笔的使用寿命更长。

① 放置毛笔时放到笔架上，避免笔锋直接与桌面接触，造成磨损和污染桌面。

② 使用后，用清水洗净，用手将笔锋中多余的水分，顺着笔锋滗出来。

③ 滗水后，用纸巾吸干最后的水分，然后放置在笔帘中包裹保存。

（四）正确的执笔方法

现今对勾线笔的握笔，一般还是采用"五指握笔法"，即用中指、无名指和大拇指夹住笔杆，食指勾住笔杆，小拇指顶住无名指。

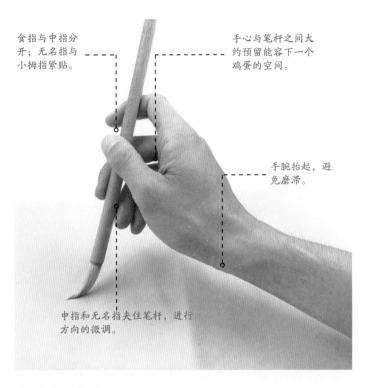

食指与中指分开；无名指与小拇指紧贴。

手心与笔杆之间大约预留能容下一个鸡蛋的空间。

手腕抬起，避免磨滞。

中指和无名指夹住笔杆，进行方向的微调。

勾线执笔法

手腕虚抬

顺势扭动

① 勾线时，手腕虚抬，与纸面保持一定距离，可保证行笔时减少与纸面的摩擦。

② 勾线行笔时，跟着行笔的方向，手部顺势倾倒，让笔锋更顺。

·勾线握笔与其他握笔的区别

其他毛笔握笔的夹笔位置会相对高一些，在绘制时挥动更大的弧度，绘制更大的范围。

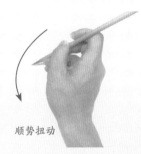

③ 在握勾线笔时，拿得会比较低，夹笔处尽量靠近笔锋，这样可以把笔握得更稳，不易摆动。

① 画工笔画需要一支色笔和一支水笔互相配合，单手执双笔可以避免频繁换笔造成的不便。单手执双笔法如右图所示。

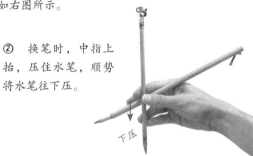

中指下压按住水笔

水笔

② 换笔时，中指上抬，压住水笔，顺势将水笔往下压。

下压

③ 中指下压水笔的同时，无名指松开色笔。

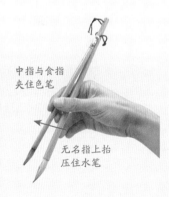

无名指松开色笔

④ 中指下压水笔时，色笔自然会往上，两支笔的笔锋位置交换。此时无名指压住水笔，接替中指。

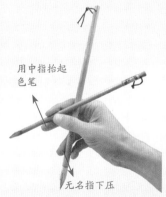

中指与食指夹住色笔

无名指上抬压住水笔

⑤ 中指上抬色笔，无名指下压水笔，这样就完成了单手换笔的过程。注意，这个握笔姿势就是用无名指和小拇指夹住笔作画的。

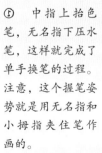

用中指抬起色笔

无名指下压

二、宣纸与绢本

宣纸与绢本都是绘制工笔画时的重要载体，也是最原始的工具。宣纸有三种类型，也都有各自的特点。绢本质地剔透，使用时能明显看到编织的纹理。

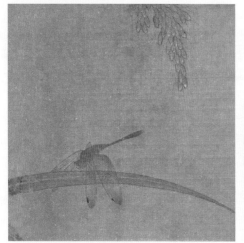
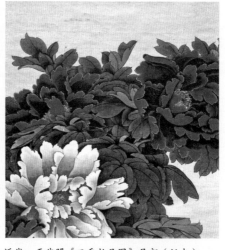

常用工笔画用纸可以分为绢本和纸本两种。

绢本：柔韧，着色性强，易于长期保存。

宣纸：平整，不易走笔，色彩富有变化，不易褪色。

宋·吴炳《嘉禾草虫图页》局部（绢本）　　近代·于非闇《二乔牡丹图》局部（纸本）

（一）宣纸的类型

宣纸是绘制国画的重要载体，能与毛笔配合，表现独有的画面效果。宣纸可以分生宣、夹宣、熟宣三种，工笔画所用的就是熟宣。

生宣

生宣洇墨、洇水效果明显，适用于大写意绘制。

夹宣

夹宣洇墨洇水效果适中，易掌握，适合小写意绘制。

熟宣

熟宣加矾后不洇墨洇水，适合工笔绘制。

·熟宣的由来

熟宣纸

云母和明矾

其实熟宣就是在生宣的基础上，通过加工使表面附着明矾、骨胶以及云母等不透水材料制成的。所以，我们经常看到熟宣纸表面有小颗粒状的亮片，其实就是微小的云母片。

（二）宣纸的挑选

知道画工笔画要使用熟宣纸后，我们就需要了解如何判断纸张的优劣。一般是否为好纸需要从三方面进行判断。

韧度强

纸纹稀疏　　　　纸纹紧密

韧度是指纸张的坚韧程度，适度拉扯不撕、不变形。对于韧度，除了拉扯，还有一个评判标准。宣纸上往往有纸纹，纸纹越整齐、越紧密，那么韧度一般就越好。

厚度适宜

冰雪宣　　　　　蝉翼宣

宣纸有厚薄之分，不同种类的宣纸厚薄不同。一般冰雪宣最厚，蝉翼宣最薄。在使用时，画重彩可以用厚宣纸，淡彩可以用薄宣纸。

吸墨性好

上左图为吸墨性更好的纸，上色容易；而较差的纸上色后，吸墨性差，会出现白斑等情况。

（三）漏矾的处理

由于摩擦纸张或制作原因，熟宣纸表面的胶矾会脱落，通称"漏矾"。漏矾在未上色之前看不出来，但上色后就会愈加明显，所以需要对其进行补救。

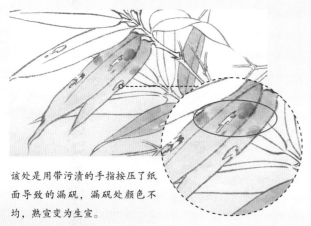

该处是用带污渍的手指按压了纸面导致的漏矾，漏矾处颜色不均，熟宣变为生宣。

当你发现有漏矾情况时，要立刻停止上色，使用以"三矾一胶"的比例勾兑的胶矾水进行补刷。具体的方法是，用大量热水稀释胶矾后，均匀涂抹于漏矾处，涂抹两三遍后即可继续上色。

（四）使用绢

绢本剔透，非常适合用来拓线画稿，但不同于宣纸的是，使用绢本需要搭配画框。

绢平时需要卷起来，再搭配一个适度大小的木框，绢的面积要比木框略大。

· 挑选绢本

根据纺织工艺，好的绢丝细，且纺织紧密。在一定范围内，丝越多则说明绢越韧、越紧、越好。例如我们常说的"六丝绢"就是比较好的绢本。

（五）绷绢的工序和技巧

在使用绢本前，需要将其紧绷于画框上，以下是绷绢的一般工序。

① 将绢放入水中，并完全浸湿，使丝绸纤维完全舒张。

② 将浸湿的绢适当沥干，然后均匀平铺于画框上，四边各超出画框一部分。

③ 在画框边缘刷浆糊，将绢贴于画框侧面，并手动拉扯至紧绷。

拉扯绢时要注意，纺织纹理不可扭曲，紧绷程度适中。因为随着水分变干，绢的质地会收缩，变得更加紧密。

三、墨

　　墨有两种形式，一种是墨锭，另一种是墨汁。二者的区别在于使用墨锭时需要研磨，现磨现用，而墨汁倒出来即可直接使用。绘制本书实例所用的是更加快捷方便的墨汁。

（一）墨的类型

墨锭

加水研磨

　　墨锭，作为传统墨，使用时需要加入清水慢慢研磨，根据需要研磨出不同浓度的墨汁。

墨汁

直接使用

　　墨汁的使用比较方便快捷，直接打开倒出就能使用，还可以根据需要加入清水调和成不同的浓度，无须花时间在研磨上。

（二）墨的材质

　　按照墨的制造材质来分，可以分为两种——松烟墨和油烟墨。

油烟墨

元·徐泽《架上鹰图》局部

工笔画的重色多用油烟墨，其墨色亮丽鲜明，相对较润。

松烟墨

清·黄慎《拈花老人图》局部

写意画多用松烟墨绘制，其墨色沉稳厚重。

（三）调墨的区别

　　墨锭和墨汁的调墨方法有所区别，下面就来讲述墨汁的调墨方法以及墨锭的研墨方法。

墨锭研墨

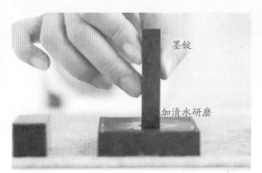

墨锭

加清水研磨

对于墨锭调墨，需要配合砚台一起使用，先在砚台里稍加一点儿清水，再用墨锭慢慢研墨，墨研好后，用法就和墨汁的方法相同了。

墨汁调墨

用温水浸泡笔锋

1

在墨碟边缘刮去多余的墨

2

先用水把毛笔浸湿，倒上墨汁后，用笔尖调试，然后根据需要蘸取绘制即可。

3

四、墨色

使用中国画颜色时，需要掌握国画特有的色彩理论，了解国画用色习惯和调色方法。其实只要熟悉以下几点，就能很好地运用墨色。

（一）墨五彩

对于"墨五彩"名称的定义，说法不一，这里讲述最通用的"焦""浓""重""淡""清"。

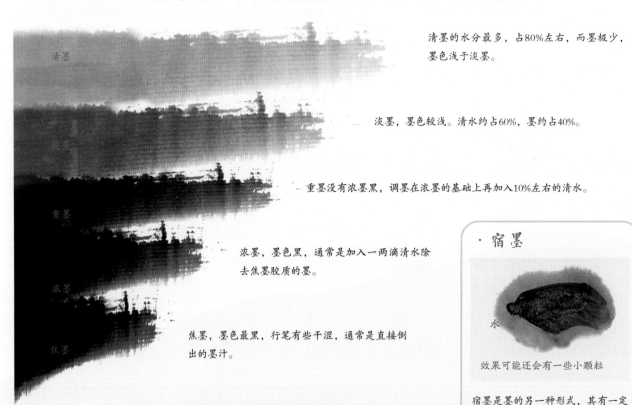

清墨的水分最多，占80%左右，而墨极少，墨色浅于淡墨。

淡墨，墨色较浅。清水约占60%，墨约占40%。

重墨没有浓墨黑，调墨在浓墨的基础上再加入10%左右的清水。

浓墨，墨色黑，通常是加入一两滴清水除去焦墨胶质的墨。

焦墨，墨色最黑，行笔有些干涩，通常是直接倒出的墨汁。

· 宿墨

效果可能还会有一些小颗粒

宿墨是墨的另一种形式，其有一定覆盖力，有水、墨分离的效果。

下面以焦墨为基础，加入清水调试出其他的墨色。注意这里的水滴并不是指真实的水滴水量，只是概指一份水、两份水等水的分量，对水的用量把握需要在练习中吸取经验。

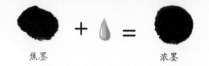

将笔刷全部浸入水中，提起笔时用笔轻轻在笔洗边刮一下，用笔中保留的水分调和墨汁，调出来的墨为浓墨。

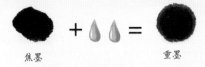

将笔刷全部浸入水中，不用刮去水分，直接用笔中保留的水分调和墨汁，调出来的墨为重墨。

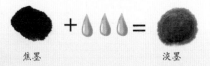

将笔刷全部浸入水中，不用刮去水分，直接用笔中保留的水分调和墨汁，这样重复蘸两次水调出来的墨为淡墨。

将笔刷全部浸入水中，不用刮去水分，直接用笔中保留的水分调和墨汁，这样重复蘸三次水调出来的墨为清墨。

（二）墨色的作用

在国画中，墨色的变化主要有三大作用。正是因为这三大作用，说明了墨色变化的重要性。

表现空间关系

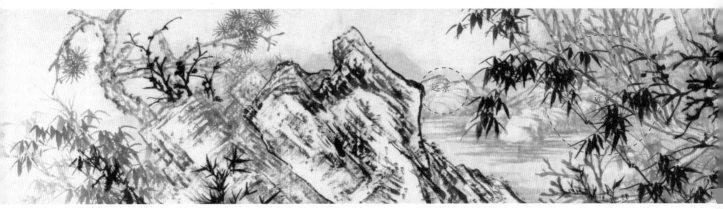

我们会将浅色视作更远的颜色，重色视作更近的颜色。这是用空气透视的原理，来表现空间感的方法。

固有色变化

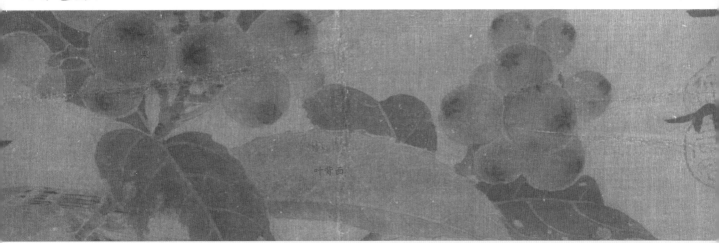

不同的物体，其本身的颜色就有差异，如上图中果子和叶片的颜色，就是通过墨色的深浅变化来表现的。

画面节奏韵律

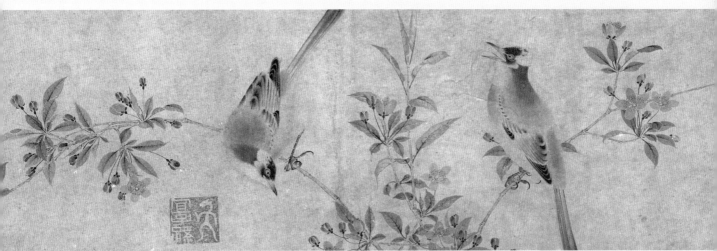

重色就像画面的一个节点，节点的位置摆放会形成画面的节奏感和韵律感，使画面带有音乐感。大家可以尽量体会，这种墨色带来的变化。

五、颜料

（一）颜料的分类

早在氏族社会时期，中国人就会采集带有颜色的矿物在岩壁上作画，这也是国画颜料的前身。随着制作工艺的精进，国画颜料变得更加精致且考究。

颜料的种类

胶管颜料

矿物颜料

胶管颜料是最常见的国画颜料，属于化工产品，其价格实惠，使用便捷。

矿物颜料也称"粉墨颜料"，使用前需加胶、加水研磨调和。其显色好，经久不变。

墨彩颜料呈块状，使用前用水研磨或用笔蘸取使用即可。其携带方便，颜色透明。

· 颜料的替代品

在没有国画颜料时，也可以使用水彩颜料作为国画颜料。例如，左图中的飞乐鸟·鸢系列国色水彩颜料24色，其中的颜色与国画颜料接近，是国画颜料很好的替代品。

飞乐鸟·鸢系列国色水彩颜料24色

（二）调和颜料

国画的调色分为调单色和调双色两种，下面就来讲述基本的使用方法。规范的调色方法能在绘画时让使用颜色变得更加得心应手。

单色调色

① 将颜料置于调色盘中央，不用太多。

② 用毛笔蘸清水后放入调色盘，根据需要的颜色深浅，控制水分。

③ 充分搅拌调和颜色，使颜料的胶质与水充分融合。

多色调色

① 挤颜料时，将浅色与深色分开，这样可以避免颜色不易控制。

② 像调单色一样，将调色盘中的浅色用水调和，充分融合。

③ 待浅色调和均匀后，用笔尖蘸取重色，将其刮到盘中继续搅拌。

④ 逐渐将深色刮到调色盘中，直至调出所需的颜色即可。

· **加水与加白的变化**

 加水

加白

当本身就是较浅的颜色时，例如藤黄，就不太适合加水减淡了，否则颜色的覆盖力太弱。我们可以这样操作，深色减淡加水，浅色减淡加白。

（三）国画的基本色系

国画用色的习惯基本可以分为四大类，根据这些用色分类，也能区分国画的种类。

浅绛色系

焦茶	赭石	朱砂	朱磦	橙黄	三绿	三青

浅绛色系是指国画颜彩中的一些纯度较低的颜色，如上图所示。在使用时添加适量清水，能画出比较素雅的颜色，常用来绘制偏暖色的花卉和山水。

青绿色系

翡翠	石绿	二绿	三绿	三青	二青	花青	酞青蓝

顾名思义，青绿色系就是主要以青色和绿色组成的色系，如上图所示。青绿色系主要用于绘制山石、植物，能表现大自然的青翠，主要用来绘制青绿山水和重彩画。

水墨色系

黑墨	煤黑	墨加水	钛白

金碧色系

赤金	青金	银色

水墨色系即为无彩色系，通常情况下，使用墨与水调和，能制造出不同深浅的灰色，从白到黑，均匀变化，常用于绘制水墨画和单色工笔画。

金碧色系运用得较少，但一般在山水画和花鸟画中可以见到，能让画面更有工艺感，也会显得大气恢弘，常用于绘制壁画、唐卡、佛释画等。

六、必不可少的辅助工具

　　绘制工笔画时，除了会用到文房四宝，还需要很多辅助性的工具，它们的使用贯穿于整个绘制过程。此处整理常用的辅助工具并进行相应介绍。

（一）辅助工具简介

笔洗

盛放清水的器皿，一般为陶瓷质地，用于清洗毛笔和蘸取清水。

毛毡

垫在宣纸和桌面之间，能保护纸不被画穿和走笔，也可以避免桌面因宣纸透墨被弄脏。

笔架

放置暂时不用的毛笔，避免毛笔的笔刷与桌面接触，弄脏桌面或损坏笔锋。

笔帘

用于放置毛笔，将毛笔放入裹起，可以有效保护毛笔不被腐蚀或虫蛀。

镇纸

两块重物，一般由石头或木头做成。压住纸张两头，避免纸张翘起或被风吹起。

调色盘

用于调色的容器，调出的颜色在调色盘中有直观的视觉效果，一般为白色瓷器质地。

（二）桌面工具的摆放

　　每个人都有属于自己的工具使用习惯，在熟练使用工具后，大家可以根据自己的情况调整和改进。

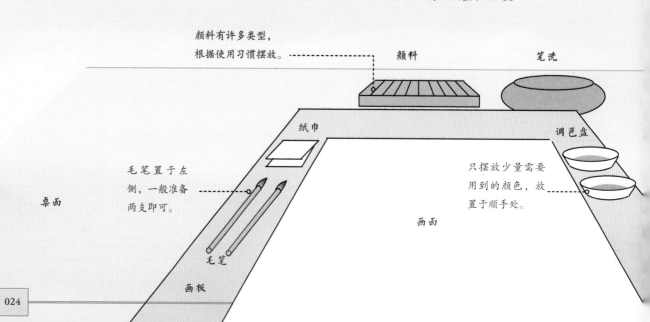

颜料有许多类型，根据使用习惯摆放。 —— 颜料　　　笔洗

纸巾

毛笔置于左侧，一般准备两支即可。

桌面

调色盘

只摆放少量需要用到的颜色，放置于顺手处。

画面

毛笔

画板

七、线条的运用

只有真正合理地使用笔锋，才能画出称心如意的笔触。想直便直，想平则平。当然这需要我们进行一些必要的练习，但最重要的还是掌握方法。

（一）行笔

观察下面行笔时画笔与手部动作的变化。

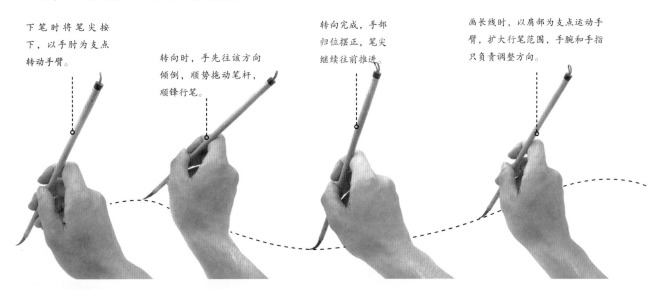

下笔时将笔尖按下，以手肘为支点转动手臂。

转向时，手先往该方向倾倒，顺势拖动笔杆，顺锋行笔。

转向完成，手部归位摆正，笔尖继续往前推进。

画长线时，以肩部为支点运动手臂，扩大行笔范围，手腕和手指只负责调整方向。

常用的笔锋

中锋

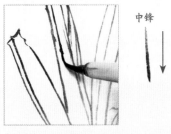

中锋

"中锋"行笔是指笔杆垂直于纸，勾勒出两边平齐的线条。

侧锋

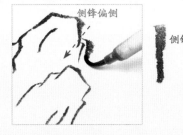

侧锋偏侧

侧锋

"侧锋"下笔的时候，笔锋稍偏侧，与纸面形成一定夹角。

逆锋

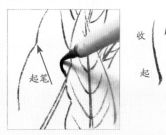

起笔　收起

"逆锋"行笔是指起笔时笔锋向相反的方向勾勒线条。

笔锋的转折

转笔

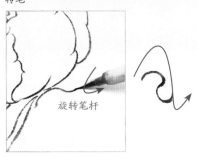

旋转笔杆

"转笔"是指勾勒转折线条时，轻微旋转笔杆，勾勒出圆润、柔和的线条。

折笔

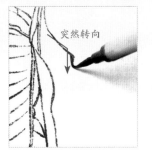

突然转向

"折笔"是指在运笔时，笔锋突然调整方向，勾勒出较方、较尖的线条。

· 托笔

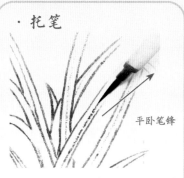

平卧笔锋

"托笔"一般用于勾勒叶片长而枯的筋脉。勾勒时平卧笔杆，让笔锋"卧"在纸上托动行笔。

（二）勾线技巧

　　以下面的白描图稿为例，如果线条全部没有变化，那么画面会显得呆板。那么，我们来看看应该如何画出富有节奏感的线条。

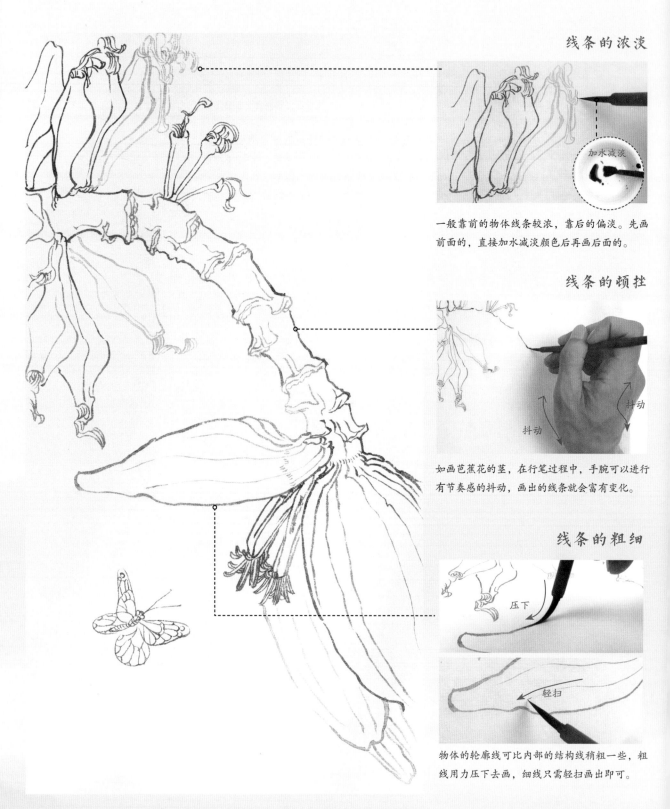

线条的浓淡

加水减淡

一般靠前的物体线条较浓，靠后的偏淡。先画前面的，直接加水减淡颜色后再画后面的。

线条的顿挫

抖动

抖动

如画芭蕉花的茎，在行笔过程中，手腕可以进行有节奏感的抖动，画出的线条就会富有变化。

线条的粗细

压下

轻扫

物体的轮廓线可比内部的结构线稍粗一些，粗线用力压下去画，细线只需轻扫画出即可。

（三）工笔画中的"十八描"

"十八描"是工笔人物画中勾勒白描线稿的十八种技法，这些描法都有细微的变化。总体来说，"十八描"可以分为游丝描、柳叶描、减笔描三大类。下面将从古画中观察"十八描"的表现方法。

游丝描类

柳叶描类

减笔描类

高古游丝描

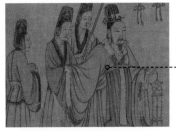

晋·顾恺之《洛神赋图》局部

高古游丝描是非常古老的描法，其特点是线条粗细变化小，转折圆润平滑，较少顿挫。绘制出的人物衣带飘逸，仙风道骨。

铁线描

宋·佚名《二郎神搜山图》局部

铁线描的线条方正，直来直去，转折处往往顿点急折。用铁线描技法勾勒的人物干净有力且棱角分明。

战笔水纹描

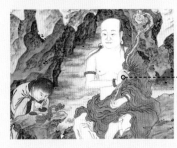

清·金廷标《罗汉图》局部

战笔水纹描是指行笔时适当抖动，用力多变，从而让线条有粗细变化。同时，勾勒的线条多扭曲，如水纹般平铺。

· "十八描"的参考与检索

"十八描"的说法源于明代，是指勾勒人物线稿时的十八种线条表现形式，为方便检索，下面列出"十八描"的名称。

高古游丝描、曹衣出水描、战笔水纹描、行云流水描、钉头鼠尾描、橛头钉描、琴弦描、铁线描、蚂蟥描、柳叶描、橄榄描、枣核描、折芦描、竹叶描、减笔描、枯柴描、蚯蚓描、混描。

《海仙画谱》内页

八、染色

绘制工笔画最重要的就是用色和染色部分，除了要学习工笔用色技巧，还需要着重学习工笔画染法。可以说，掌握了染法和用色，那么对于学习绘制工笔画也就完成一半了。

（一）染色技法

分染法是工笔画最常用的方法，其他的染法基本都是在此基础之上改进的。

分染法

分染法指以有色笔染色，以清水笔洗染色块一侧，从而形成色彩由重到轻的均匀渐变的效果。

单色分染

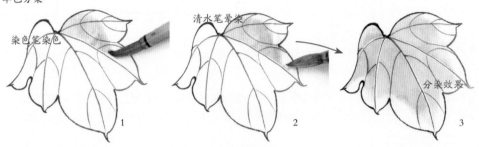

染色笔染色　　清水笔晕染　　　分染效果

1　　　　　2　　　　　3

用染色笔蘸取颜色后，根据形状进行上色。趁色块未干，在其开放区域用清水笔拖染至空白纸面处。分染时，预留足够的空白空间，把颜色往空白处逐渐拖染。

累次分染

1　　　　　2

一次分染往往达不到想要的色彩深度，所以需要进行多次染色，这就是累次分染。

双色分染

1　　　　　2

在同一个范围内，用两种颜色进行分染。双色分染方向相对，达到自然衔接的效果。

罩染法

罩染是指用染色笔为特定范围上色，并且色调保持统一。故而也称"统染"，也就是平涂的意思。

单色罩染

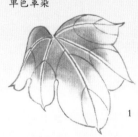
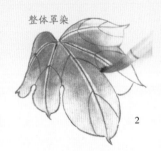
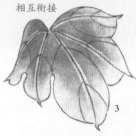

整体罩染　　　　相互衔接

1　　　　　2　　　　　3

先画出分染效果，调和出特定罩染色，然后蘸取颜色后在特定的范围内全部进行平涂染色。速度尽量快，避免各区域颜色干湿程度不同。

多色罩染

1　　　　　2　　　　　3

这里将用到国画颜料的半透明性，所以可以用另外的颜色进行罩染，从而只改变颜色倾向，而不进行覆盖。

烘染法

烘染就是在特定范围的周围进行染色，起到烘托效果的作用，同时让物体存在于背景中。

绘制完成的叶片

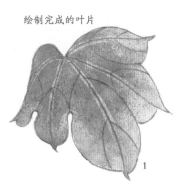

1

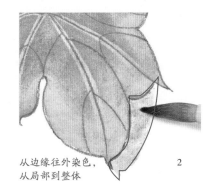

从边缘往外染色，
从局部到整体

2

从内向外拖染

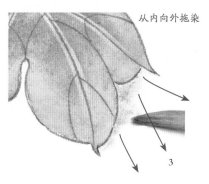

3

烘染的衔接

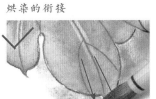

烘染时需要衔接的地方，先在染色笔染色处留出一段距离，然后用清水笔进行衔接，不能将周围全部染色后，再以清水笔晕染。

最终效果

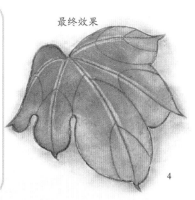

4

烘染的技法与分染相同，同样是先用染色笔染色，然后用清水笔进行晕染。最后用这种方法环绕物体一周，将其衬托出来。

皴染法

皴，中国画特有的技法。皴染在工笔画中用于制造粗糙的质感，表现物体的质地。

侧锋下笔

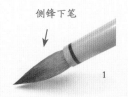

1

侧锋轻触纸面

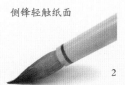

2

快速行笔

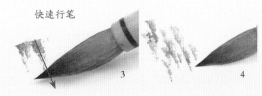

3

4

皴染的行笔非常简单，主要是根据特定的皴法效果进行笔触的变形和组合。

常见的皴法。

斧劈皴
宋·李唐《万壑松风图》局部

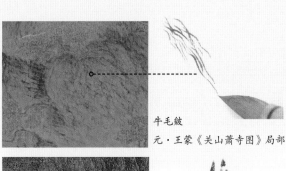

牛毛皴
元·王蒙《关山萧寺图》局部

米点皴
宋·米友仁《好山无数图》局部

 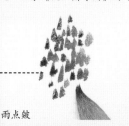

雨点皴
宋·范宽《溪山行旅图》局部

（二）特殊染法

特殊染法是在分染和罩染基础上变化而来的，它们在特定的环境下使用，能画出比较别致的效果，往往是在特定的条件下使用。以下就简单介绍三种特殊染法。

衬染法

衬染是在画纸的反面染色，不会影响正面的颜色，但可以在正面看到染色的效果。

刷底色时，在线稿背面刷色，不仅不会影响线稿，同时还可以表现背景色的深厚，而且不影响正面的上色。

对于一些覆盖力较强的颜色，如钛白，在染色时容易盖住线稿，所以不妨在背面染白色，这样既能提亮画面，又能保持通透感。

· 衬染的限制

只有较薄的纸或绢才适合采用衬染的方法。

绢非常薄，可以透过绢布看到底下的画，用衬染的方法会有效果。

较薄的熟宣非常通透，可以看到下面纸张的形状。

接染法

接染法与撞色法类似，分别从两头往中间染色，最后衔接到一起。

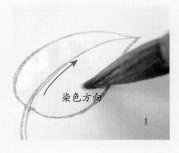

染色方向

1

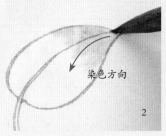

染色方向

2

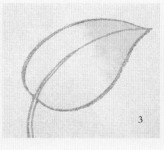

3

先从一端开始染色，然后再从另一端染色，分别用到分染的方法。最后，在颜色变浅的地方两色衔接即可。

没骨法

没骨法顾名思义，就是无须勾勒线稿，直接用染色笔上色即可，这需要用色一遍染成。

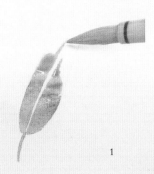

1

2

3

颜色稍重，水分稍多，直接起笔开始染色，然后用多种颜色进行拼接。颜色会随着水分而衔接到一起，最后形成丰富的效果。

跟恽寿平学画百花

恽寿平从明代沈周、孙隆等人的作品中学习创作经验，再参考画史文献资料，创造『仿北宋徐崇嗣』的没骨花卉画法。

恽寿平作画时以写生为基础，必对真花极力摹写，力求得其活色生香。他力主『惟能极似，才能与花传神』，擅长用色渲染，点染并用，创造出一种明丽淡雅、如笼薄纱、似沐雨露、赏心悦目的境界，让人心醉。

一、花瓣结构的分类

　　恽寿平所绘制的花卉品种成千上万，我们可以简单将它们分为三类：单瓣、复瓣、重瓣花朵。下面我们从众多作品中分析这三种花瓣类型的结构特点。

单瓣

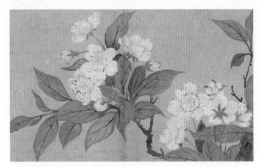

清·恽寿平《梨花图》局部

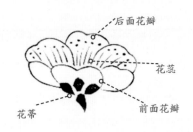

后面花瓣　花蕊　前面花瓣　花蒂

单瓣花通常只有一层花瓣，花瓣之间没有复杂的遮挡关系与层次叠加，所有花瓣围绕花蕊呈圆形排列。花蕊外露，数量多，排列有序。花蒂小而精致。

复瓣

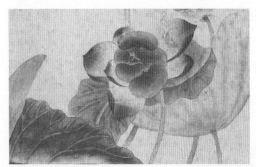

清·恽寿平《蒲塘秋艳图》局部

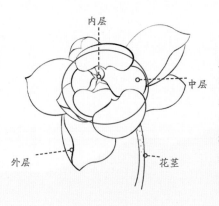

内层　中层　外层　花茎

复瓣花有多层花瓣，均以花蕊为中心间错排列。每层五至七瓣。大多角度下花蒂会遮挡。如左图中的荷花，花头的整体形态从水滴形逐渐过渡到杯形，再过渡到叠套形态。

重瓣

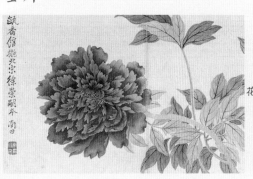

清·恽寿平《瓯香馆写生册·牡丹》局部

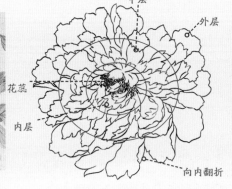

中层　外层　花蕊　内层　向内翻折

重瓣花瓣形态大且长。开放时，花瓣前端会产生翻折，翻折的内外两面，根据角度不同，大小比例产生变化。花蕊短而密集，在大多数角度下被花瓣遮挡。

·异形花瓣的特点

清·恽寿平《瓯香馆写生册·洛阳花》局部

三角形分裂

花瓣展开较为扁平，两瓣之间自然分裂，单瓣呈三角形。

此画非常细腻地还原了花头的真实形态，且花瓣上的花纹处理也非常精致，让整个画面的细节丰富、耐看。

二、不同叶形的翻折

叶片由于花卉品种的区别有各种各样的形状，在绘制时前需要先观察叶片的翻折形态，再根据翻折特点画出形象的叶片。下面以恽寿平的《百花图卷》作为观察对象，分析其中各种叶形及翻折特点。

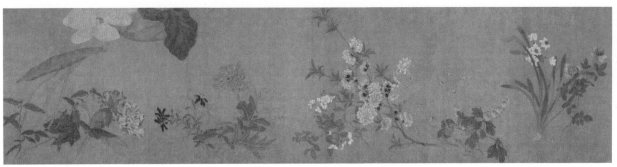

清·恽寿平《百花图卷》

尖叶式

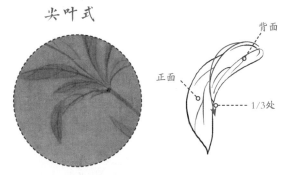

尖叶即叶片最前端的形态尖锐，叶片形似纺锤。翻折时，一般翻折至1/3处，两面都能看见叶脉。

团叶式

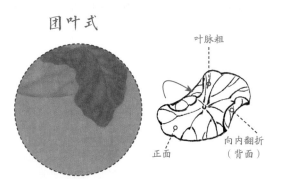

叶片整体形态呈圆形，均可称为团叶。大部分团叶叶片体形偏大，容易产生翻折。

岐叶式

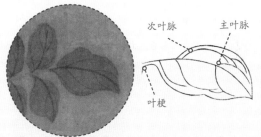

岐叶前端分叉，呈掌状或叶片轮廓产生较大缺口的叶片。岐叶通常翻折部分较多，可以多瓣同时翻折。

耐寒厚叶式

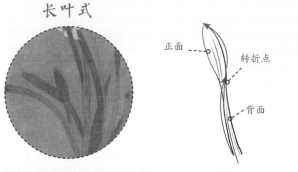

整体偏圆形，叶形较为宽大。叶片质地厚实，轮廓流畅、圆润，没有太多翻折，整体呈弧形。

长叶式

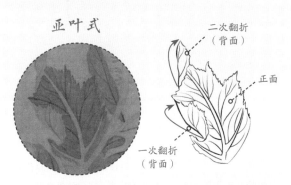

长叶，如兰草，细窄而纤长的叶片。此类叶片通常用于表现仙气飘逸的画面气氛，常见一折和两折长叶。

亚叶式

亚叶是叶片的一种组合形式，一组亚叶往往由几片单叶组成，叶片普遍较为宽大、柔软。

三、花式与枝干留花

花卉画中每朵花都会因为角度、形状的变化而有所区别，在绘制时需要将这些变化表现出来。除了花，枝叶也是画中必不可少的组成部分。枝干与花的穿插较多，需要仔细观察枝干与花的位置才能得到好的画面效果。

（一）花式

花卉根据花朵角度与生长阶段的变化，所呈现的造型是不同的。在绘制时将花瓣扭转、变形，概括出不同角度的花朵形态。

边缘自然衔接

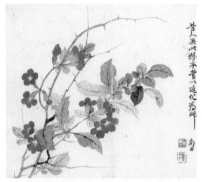

清·恽寿平《颐香馆写生册·碧海珊瑚》

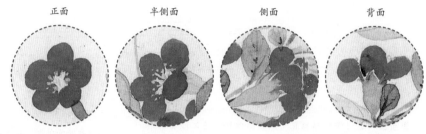

正面　　半侧面　　侧面　　背面

我们以恽寿平的《颐香馆写生册·碧海珊瑚》为例，观察各种角度下的珊瑚花姿态。正面的五片花瓣以花蕊为圆心呈放射状生长；半侧面的珊瑚花靠前的花瓣较窄，花蕊统一向上；侧面花朵只能看到三片完整的和局部的花瓣；背面能看见局部花瓣，看不见花蕊。

翻折原理

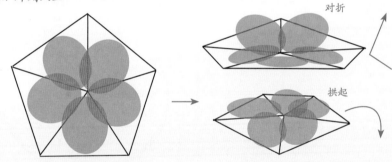

对折

拱起

花朵的姿态主要由花瓣的大小、形状以及位置决定。要画出正确的花瓣，可以将花朵概括为几何形。

例如，珊瑚花的形状是五边形的，每片花朵都位于五个三角形格子中。变化角度时，只需将五边形先变形，再以此画出花瓣。

（二）枝干留花

枝干的留花并不是全部按照自己的意愿想留就留，而是根据自然规则，有一套独有的规范。例如，嫩枝和老枝留花少，且独，空隙少；较为中等的枝子留花多，则预留空隙较频繁。

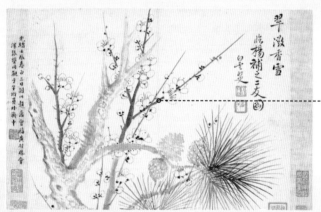

清·恽寿平《颐香馆写生册·梅花》局部

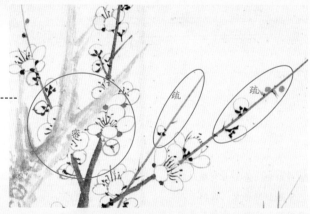

娇嫩枝干，花朵较为稀疏且多为娇嫩状态，留花区域少；不老不嫩的枝干留花茂盛繁密，且层次感强，留花区域多。

四、没骨技法

没骨法是我国绘画的一种传统技法，用墨线勾出轮廓线称为"骨法"，所谓的"骨"指的就是墨线；不用墨笔勾出轮廓线，而是完全用墨或彩色渲染的技法，就称为"没骨法"。用没骨法画出的画就称为"没骨画"，也称为"无骨画"。

（一）接色法

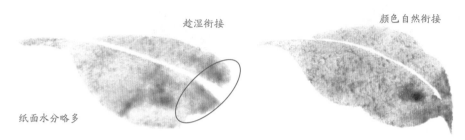

趁湿衔接　　　　　　　颜色自然衔接

纸面水分略多

衔接两种颜色时，让颜色之间自然流动进行融合，得到有丰富颜色变化的效果。这种技法在绘制时需要笔尖保留足够的水分。接色法也是没骨法中最常用的一种，无论是画花卉，还是画叶片都适用。

（二）撞色法

纸面水分略少

趁湿在边缘轻点颜色进行撞色

以两种或多种颜色进行"碰撞"，使颜色形成自然的流动变化。撞色法与国画中的"破色"类似，都是以一个颜色为主，再注入另一种颜色，使颜色产生变化，这种技法以花鸟的绘制居多。

·撞粉

颜色自然扩散

在纸面画出叶片后，趁底色未干透时注入钛白，"粉"和"色"相互交融，使白色在叶片形状内与颜色自然扩散。这种技法适合绘制花朵中花瓣的自然变化，也能起到提亮颜色的作用。

（三）渍染法

纸面水分略干

湿

干

用色笔皴擦

用渍染技法绘制时，画笔水分较少，在纸面画出略干的颜色后，用水笔或色笔进行皴擦过渡，使叶片上形成干湿结合的效果。

五、案例——秋海棠

整个画面采用曲线构图，海棠花的部分呈三角形布局，中间穿插大小不同的叶片。注意在穿插叶片时，需要先确定较大且作为主体的叶片，再来补充周围丰富布局的小叶片。

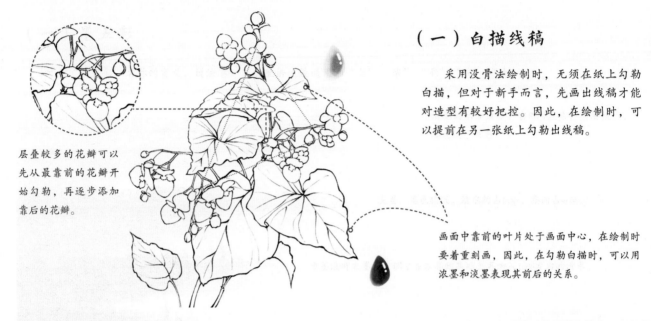

层叠较多的花瓣可以先从最靠前的花瓣开始勾勒，再逐步添加靠后的花瓣。

（一）白描线稿

采用没骨法绘制时，无须在纸上勾勒白描，但对于新手而言，先画出线稿才能对造型有较好把控。因此，在绘制时，可以提前在另一张纸上勾勒出线稿。

画面中靠前的叶片处于画面中心，在绘制时要着重刻画，因此，在勾勒白描时，可以用浓墨和淡墨表现其前后的关系。

（二）绘制步骤

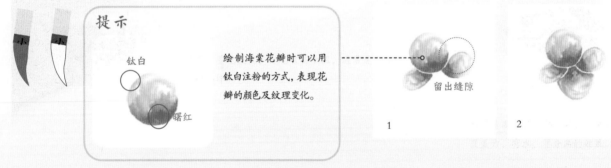

提示

钛白

曙红

绘制海棠花瓣时可以用钛白注粉的方式，表现花瓣的颜色及纹理变化。

留出缝隙

1

2

① 先用曙红勾画花瓣根部，然后趁湿衔接钛白，让两色自然融合。花瓣之间保留适当的空白，让花瓣造型更清晰。

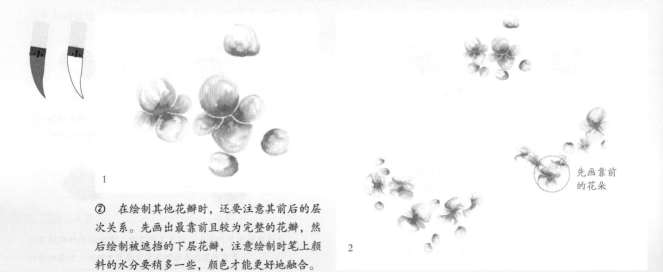

1

2

先画靠前的花朵

② 在绘制其他花瓣时，还要注意其前后的层次关系。先画出最靠前且较为完整的花瓣，然后绘制被遮挡的下层花瓣，注意绘制时笔上颜料的水分要稍多一些，颜色才能更好地融合。

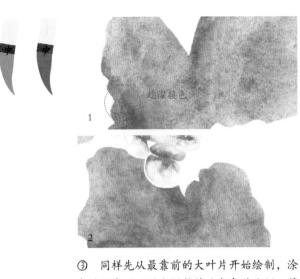

③ 同样先从最靠前的大叶片开始绘制，涂色过程中可以适当调整笔头颜色的比例，笔尖混合更多的花青进行衔接，丰富叶片上的色彩变化。注意反转的叶片，正面是深色的，背面是浅色的。

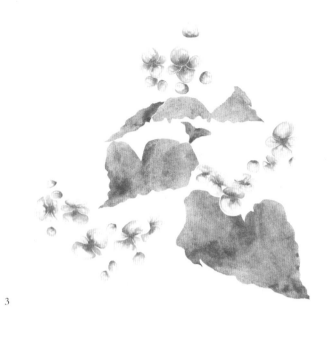

④ 偏黄的叶片也采用相同的方式处理，只是笔尖上混合了曙红去做变化。注意，上色时需要避开花朵的部分，与绿色叶片重叠的部分需要留出白色间隙。

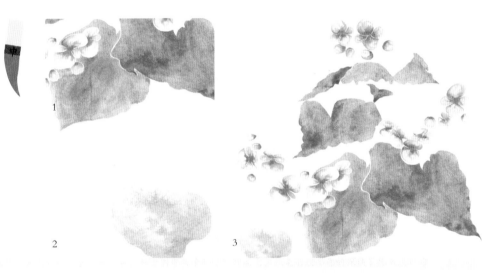

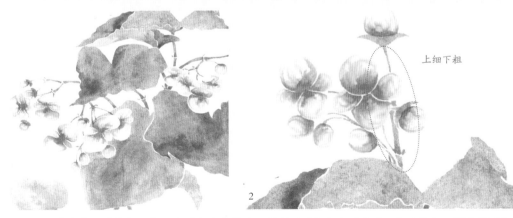

上细下粗

⑤ 秋海棠的花茎有竹节特征，分叉位置都在结节处。绘制时用红色相对更多，较为偏红。调和赭石与少量曙红勾出花茎。勾勒时注意花茎的粗细变化，上细下粗。

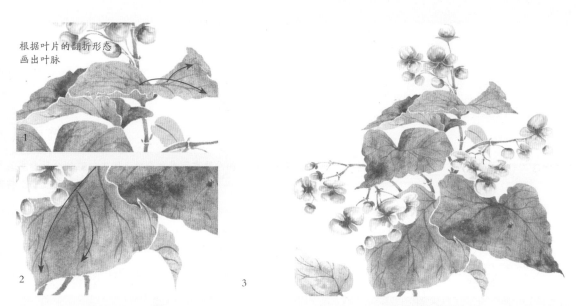

根据叶片的翻折形态
画出叶脉

1

2

3

⑥　用中锋蘸取赭石勾勒叶脉，勾勒时顺着叶片的方向和弧度处理，深色叶片的叶脉用色深，浅色叶片的叶脉用色浅，可以加水稀释。

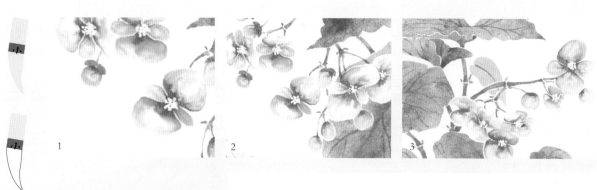

1

2

3

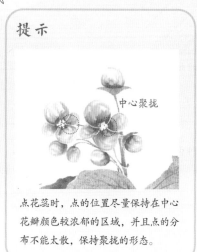

提示

中心聚拢

点花蕊时，点的位置尽量保持在中心花瓣颜色较浓郁的区域，并且点的分布不能太散，保持聚拢的形态。

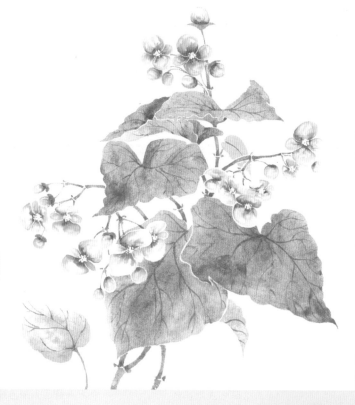

⑦　蘸取浓郁的钛白混合藤黄后，点出花蕊的部分。干后，用纯钛白在中心区域再点画一层即可。最后盖章，完成秋海棠的绘制。

六、案例——牵牛花

用十字交叉竹竿的方式来表现画面构图。牵牛花的藤蔓缠绕竹竿，以交叉中心点为画面重点。画出主体花朵后，在周围适当加入花苞及叶片，起到辅助作用。

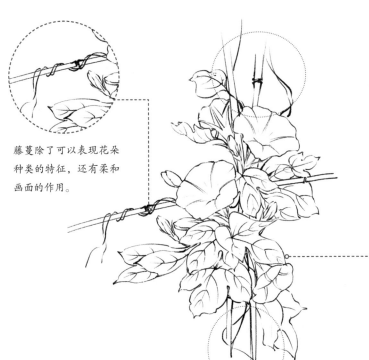

藤蔓除了可以表现花朵种类的特征，还有柔和画面的作用。

（一）白描线稿

在构思画面构图时，首先需要观察花朵的生长特点，如牵牛花，大多为藤蔓攀爬生长，因此需要一些竹竿来辅助支撑。在绘制线稿时，需要分清叶片和花朵的层叠关系，为后面的上色起到参考的作用。

整幅画面中花朵呈上下错落排列，并且旋转花朵朝向，使花朵具有聚拢但不聚集的效果。

（二）绘制步骤

清水过渡

1

2

留白

3

4

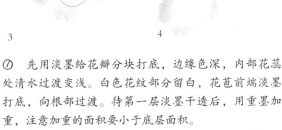

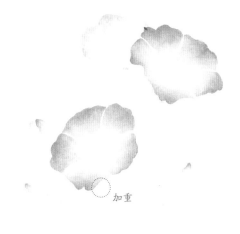

加重

① 先用淡墨给花瓣分块打底，边缘色深，内部花蕊处清水过渡变浅。白色花纹部分留白，花苞前端淡墨打底，向根部过渡。待第一层淡墨干透后，用重墨加重，注意加重的面积要小于底层面积。

5

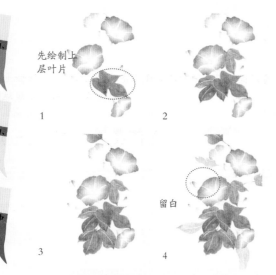

先绘制上
层叶片

1

2

留白

3

4

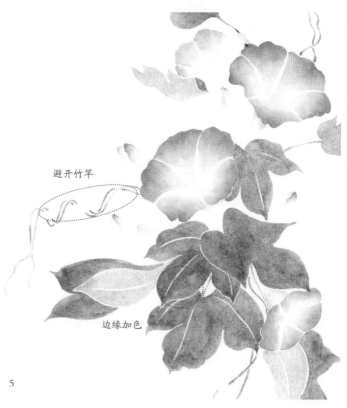

避开竹竿

边缘加色

5

② 叶片会对花朵的根部形成遮挡，因此可以先铺叶片，从完整的上层叶片开始绘制。绘制过程中，部分叶片边缘衔接少量赭石。有反转的叶片同样正面深色偏青，背面浅色偏黄。藤蔓部分用接色方式丰富色彩变化。

1

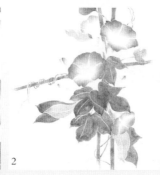

2

提示

接色并加宽

竹竿的画法与竹子类似，在上色时需要露出竹节的部分，并且用色需要有适当的深浅变化。缠绕的藤蔓与竹竿重叠处需要有适当留白。

③ 用赭石混合墨涂画竹竿，中间趁湿点染衔接重墨，丰富变化。前面需要避开的花朵位置，要注意留白。结节处有加宽的细节。

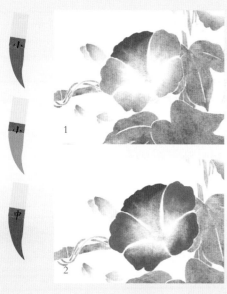

1

2

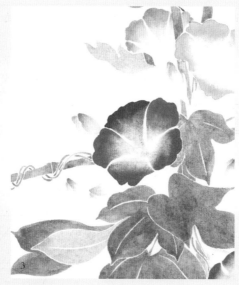

3

④ 先用曙红和钛青蓝混合出水分较多的浅紫色，在花朵上叠加一层，和墨色上色的方法相同。待水分干后，混合浓郁的三青和钛青蓝，覆盖叠加在花瓣边缘，同样用清水向花蕊过渡。

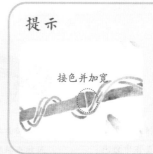

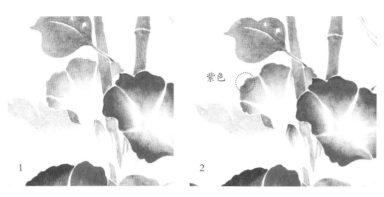

⑤ 上方背面的花朵不叠加蓝色，而是叠加略带覆盖性的紫色，将花朵的正反面区分出来。待覆盖色彩干透后，调和浓郁的白色叠加花蕊，边缘用清水笔向花瓣前端过渡，干后再把清晰的纹理部分叠加出来。花朵根部及花苞根部也叠加白色，边缘过渡。

紫色

1 2

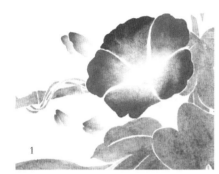

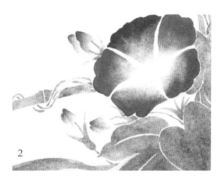

1 2

⑥ 调和花青与藤黄画出花萼，花萼形态纤长，有不同的朝向，并在下方连接花茎。

1

2

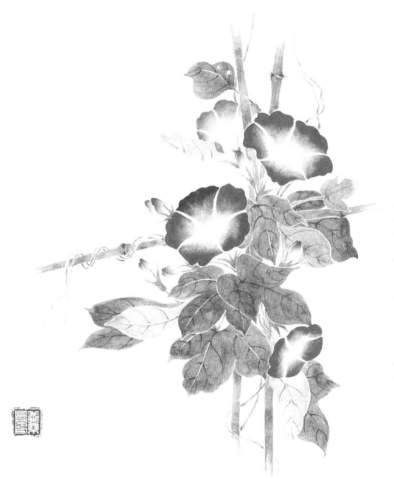

⑦ 深色叶片用淡墨混合赭石勾画叶脉，绘制时注意方向的变化。浅色叶脉可以适当加入清水稀释。接着调和浓郁的藤黄，叠加花蕊即可。最后盖章，完成绘制。

七、案例——《牡丹图》（临摹）

恽寿平所画的牡丹花层次变化丰富、花形饱满，我们在临摹的过程中需要先观察画面的整体构图、用笔、用色等，使颜色和形态尽量接近。

（一）古画分析

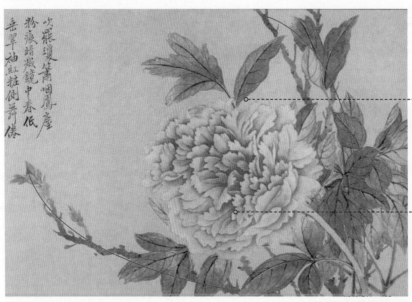

整个画面的构图取势由右下至左上。花朵的位置处于画面的中心区域，在其左右两侧会出现较多的枝干，从而辅助画面的走势。

用色分析：花朵用色可以选择曙红、朱砂去绘制。叶片可以用花青、三绿、藤黄进行调色。

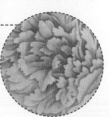

用笔技法：可以选择分染、罩染、接色的方法绘制花瓣和叶片。其中，花朵的部分需要累次分染来表现颜色的层次变化。

清·恽寿平《牡丹图》

（二）绘制步骤

分染花瓣

1

2

3

提示

将线稿置于宣纸下面

由于牡丹花瓣比较复杂，因此在绘制时可以将提前绘制的线稿置于宣纸下面，通过画纸中的线稿来添加花瓣的颜色。新手可以用这种方式确保造型准确。

4

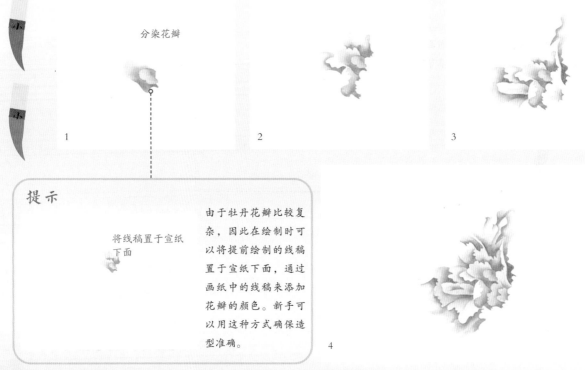

① 蘸取曙红和少量朱砂，用分染的方式给每一片花瓣的根部上色，接着趁湿用清水过渡。注意，花瓣的形状和层次都是依靠颜色的对比体现出来的。因此，在叠加时要控笔画出精确的花瓣形状。

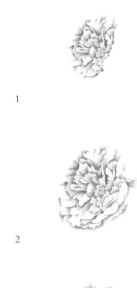

1

2

3

4

累次分染

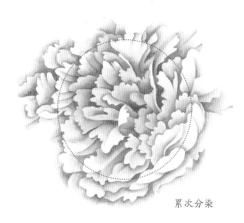

② 先一次画出所有的花瓣。当第一遍完成后，用更深的颜色叠加第二层。绘制第二层时，要注意把花瓣上褶皱的变化细节刻画出来。

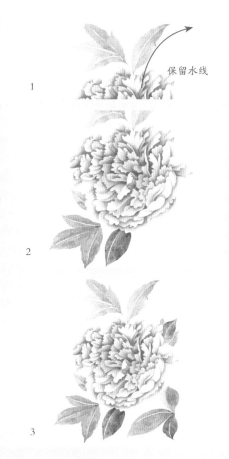

保留水线

1

2

3

4

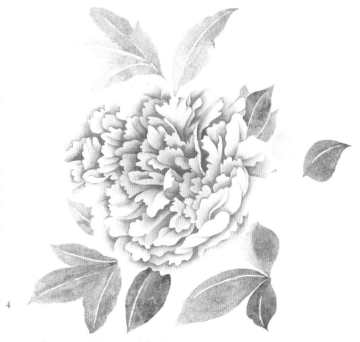

③ 叶片同样也是从上层完整的叶片开始绘制，注意丰富色彩变化。浅色叶片中加入更多清水的同时，混合三绿。叶片之间要注意保留水线，区分叶片形状和层次，叶脉中间也可以留出水线。

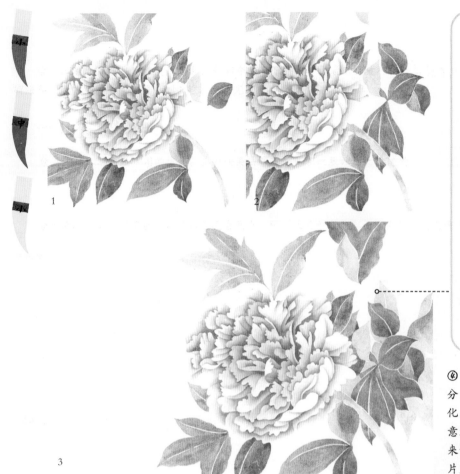

1

2

3

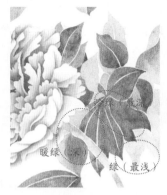

叶片的前后叠加关系可以用深浅和冷暖的变化来表现，如图中最靠前的叶片为暖绿且颜色较深；中间区域的叶片为冷绿，叶片颜色最深；最靠后的叶片颜色最浅，可以不用做太明显的冷暖区分。

④ 用清水稀释三绿，勾勒花茎部分，注意结节处以及花茎的粗细变化。叶片之间也会有花茎穿插，注意绘制出来。用花青、藤黄、三绿来调出绿色的冷暖变化，较浅的叶片用清水稀释即可。

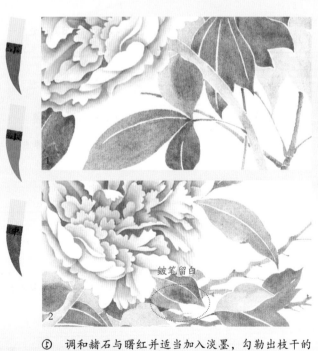

1

2

皴笔留白

⑤ 调和赭石与曙红并适当加入淡墨，勾勒出枝干的部分，注意结节转折的变化，适当皴笔留白。

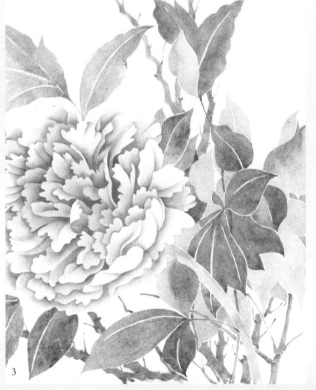

3

1

2

⑥ 用稀释后的赭石画出枝干上的嫩叶。深色叶片用淡墨直接勾画叶脉，注意方向的变化。浅色叶脉用赭石混合墨色，加水调浅后勾勒。

3

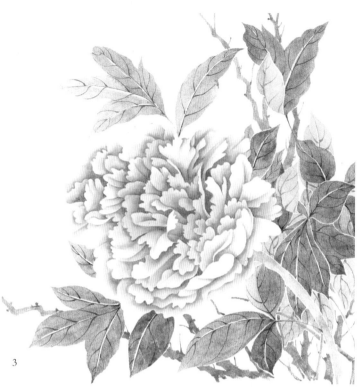

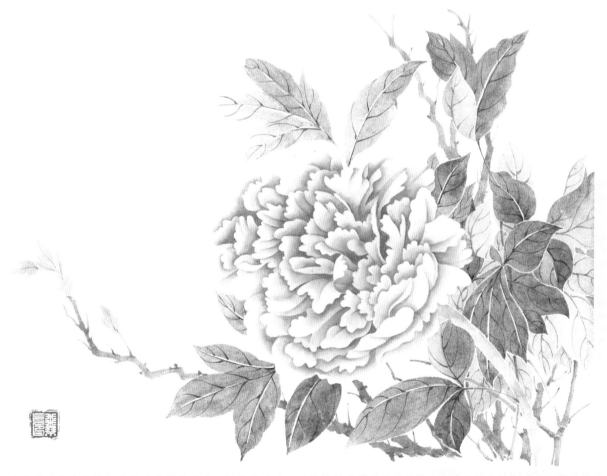

⑦ 用浓郁的钛白依次叠加在每片花瓣的前端，提亮的同时，还能修饰花瓣的前端形状。用清水笔向根部过渡，最后盖章，完成绘制。

八、百花谱

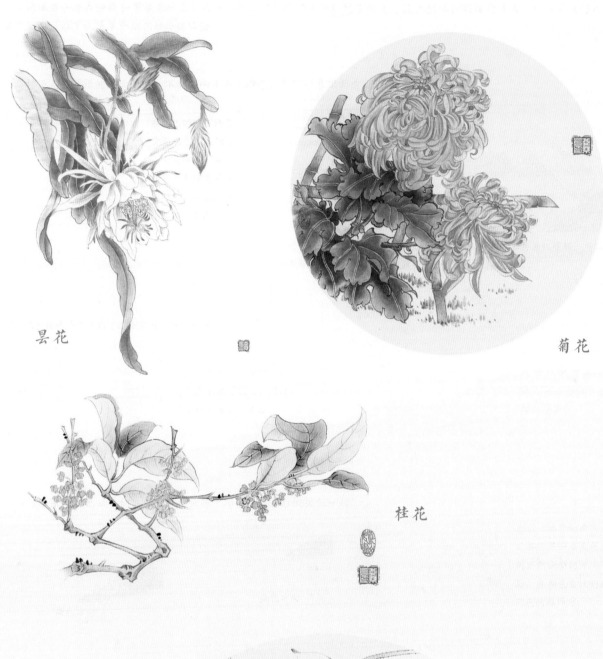

昙花

菊花

桂花

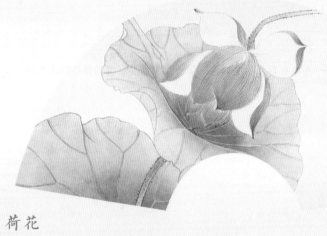

荷花

跟黄筌学画珍禽

第四章

黄筌擅长画宫苑中的珍禽异兽，多画鹰、鹞、鹊、鹤、雉、孔雀等，在表现技法上有『黄家富贵』的说法。他作画时擅长用勾勒法，以细淡的墨线勾画出鸟的形态，然后填以颜色。接下来我们用轻松的心态跟着大师一起绘制这些有趣的小动物吧。

一、鸟的结构特征

黄筌作画重视观察体会禽鸟的形态，所画翎毛形象逼真、造型准确。下面我们以《写生珍禽图》为例进行解析，分别介绍禽鸟的基本结构及特征。

（一）禽鸟基本结构

画鸟先要了解鸟的基本结构，以及鸟各个基本结构的名称，方便后面的讲解准确、快捷。

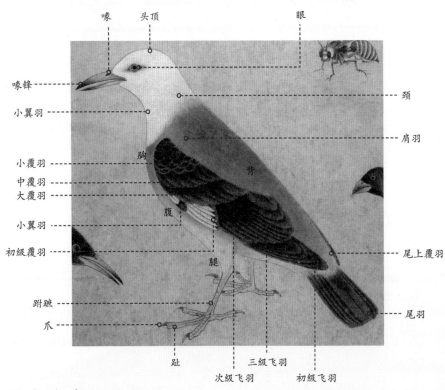

· 翅膀的结构归纳

观察上图的鸟翅膀时可以看出，当翅膀闭合时呈椭圆形；翅膀张开时呈梯形，且鸟翅膀上的羽毛清晰可见。

（二）禽鸟的特征

每种鸟都有其特征，在观察时注意三个地方：喙、羽毛颜色、鸟尾。

喙	羽毛颜色	鸟尾

喙主要分为长喙和短喙。在绘制时，一定要画出喙尖弯曲的形状。

羽毛颜色和斑纹是鸟身上最大的特征，绘制时可以结合多种染色技法来表现羽毛的颜色。

鸟尾分为长尾、短尾、散尾三种，在绘制散尾时可以用笔锋扫出质感。

二、鸟的姿态

一幅珍禽画中也许会出现不止一只鸟，往往会表现许多不同种类、不同姿态的鸟，此时就要注意其各种姿态所呈现的不同变化。

（一）飞立式

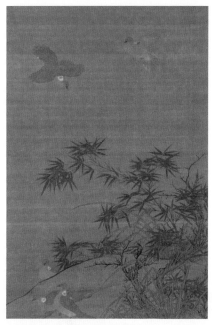

宋·黄筌《竹林鹁鸽图》局部

俯冲

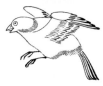

举翅

飞立式有上飞、俯冲、举翅等各种状态。我们从《竹林鹁鸽图》中可以看出此法重在画翅，主要表现翅膀的开合。例如展翅时，鸟靠前的翅膀会露出翅膀的正反面，而靠后的翅膀一般只露一面。

·翅膀用色区别

反面（深）

正面（浅）

翅膀染色大多遵循反面用色浅，正面用色深的原则。

（二）踏枝式

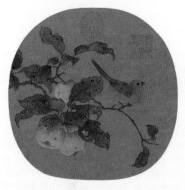

宋·黄筌《苹婆山鸟图》

踏枝式主要表现鸟安静站立，目光凝视前方，爪呈拳状紧握树枝的姿态。

·踏枝式的其他角度

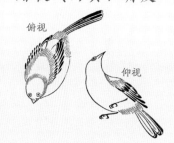

俯视

仰视

踏枝式主要从平视、仰视和俯视三个视角表现，其中俯视是看不见鸟爪的。

（三）并聚式

宋·黄筌《长春竹雀图》局部

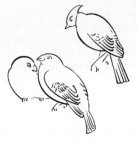

并聚式的鸟一般为多栖的群鸟，鸟栖息在树上或上下相顾时，应该注意表现它们的互动关系，并且注意眼睛的传神表现。

三、羽毛的画法

黄筌的作品基本都是用标准的"双勾"工笔画法绘制的,画羽毛时主要以勾毛法、丝毛法与批毛法来表现。其中,勾毛法与双勾法相同,都是勾画轮廓时所使用的技法。下面就分别讲解这三种画法的运用方法。

(一)勾毛法

勾毛法一般用于勾勒轮廓线,在黄筌的作品中大量采用勾法法。勾线时可以用轻重、长短的变化来表现禽鸟各个区域的轮廓特征。

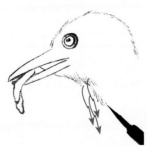 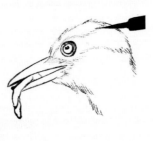 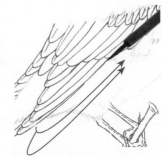

① 用短线勾勒绒毛轮廓。　② 短线分组,有长有短,让羽毛看上去比较柔软。　③ 飞羽用线刚硬、有弹性,起笔和收笔都有停顿。　④ 添上羽轴,用线全部为刚硬粗线,不柔软。

(二)丝毛法

丝毛法是通过毛笔笔尖勾出单线或多线来表现动物皮毛的技法,丝毛时可以用大小不同的笔丝出粗细变化,可以应用在不同的动物身上。

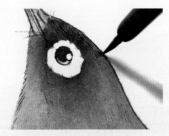 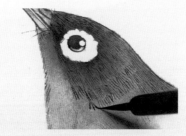 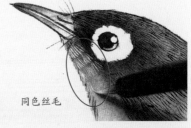

同色丝毛

① 在鸟的头顶时,用勾线笔沿着羽毛走向,将羽毛逐根画出来。　② 注意羽毛必须以三根以上为一组,并层层叠加而成。　③ 鸟下颚部分的羽毛为浅色,丝毛时需要根据羽毛底色选择丝毛的颜色。

(三)批毛法

批毛法是工笔、写意皆可用的技法,此法适用于大面积绘制皮毛时使用。批毛法的技巧在于笔锋的形状及干湿程度的变化。利用干燥且扁平的笔可以刷出大量的细线。

笔尖批毛

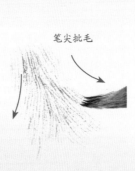 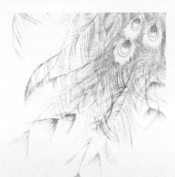

① 将笔压平,并挤掉笔上多余的水分。　② 蘸淡墨,在鸟尾顺着结构批毛。　③ 待墨干后层层叠加,画出形状。　④ 用不同的颜色丰富羽毛。

四、珍禽的设色要点

黄筌画珍禽时先是以墨线细勾后，再略加淡彩。我们在绘制时可以先用分染法确定鸟的色调变化，再通过罩染法逐渐增加羽毛颜色的饱和度。在画局部时，还可以通过毛发的勾勒增加明暗的变化。

（一）设色的顺序

分染法

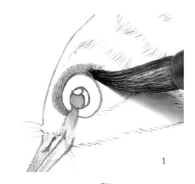 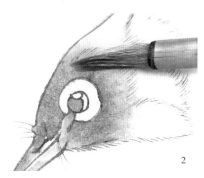

1　　　　　　　　　　　　　2

用分染法画出鸟的颜色变化，先用色笔在需要着色的范围着色，再用清水笔将其晕染过渡，从而得到颜色由深至浅的色彩效果。

罩染法

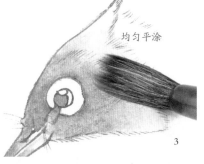

均匀平涂

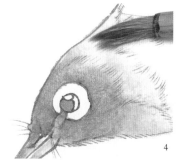

3　　　　　　　　　　　　　4

用罩染法均匀平涂一遍颜色，然后在边缘处稍微过渡，让物体罩上一层叠加色，有提高禽鸟颜色饱和度的作用。

（二）设色的窍门

深色羽毛

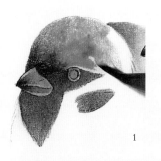 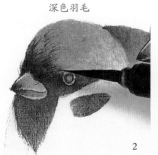 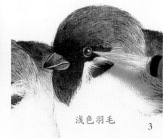

1　　　　　　　2　　　　　　　3

浅色羽毛

用渐变的方法先画出鸟的颜色变化，接着用黑色的细线勾出深色羽毛的暗部，再用白色的细线表现羽毛亮部的过渡。这种方法能加强鸟的立体感。

·巩固颜色的方法

工笔画有一个名词叫"三矾九染"，即在熟宣纸上分染三遍后要用胶矾水刷一遍画面，起到巩固颜色的作用。

 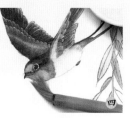

一　　　　　　　二　　　　　　　三　　　　　　　四

首先选择100g桃胶、50g明矾，明矾是桃胶的一半，然后将桃胶用200ml 60℃的温水泡化，无须搅拌，再加入500ml 80℃以上的热水。凉后，放入明矾，将其搅拌均匀，最后用纱布过滤，装瓶密封，用时取适量即可。固色时，待颜色干透，只在画面上平涂即可。

五、案例——雪中寒雀

画面选择踏枝式的麻雀进行创作，并以竹叶衬托，表现出雪中寒雀的意境。

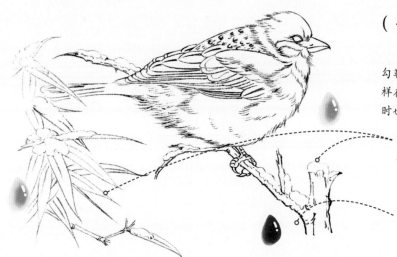

（一）白描线稿

为了区分雪和其他物体的轮廓，因此在勾勒雪时可以用淡墨，其他部分用重墨。这样在绘制时可以清晰地看出雪的部分，上色时也能方便留白。

白色的雪和远处的竹枝，需要用淡墨勾勒出轮廓。

麻雀与树干部分用重墨。

（二）绘制步骤

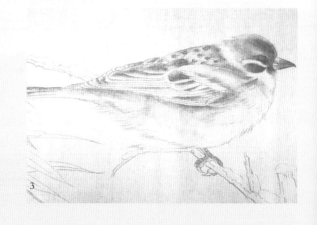

① 为了更好地表现雪的颜色，染色前用赭石加淡墨染底色。用淡墨分染麻雀的各个部分，留出头上白色的部分。腹部由翅膀的衔接处向下分染。

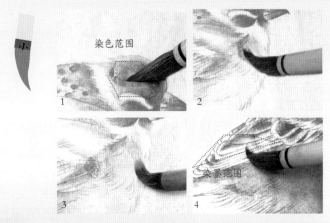

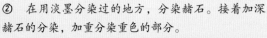

② 在用淡墨分染过的地方，分染赭石。接着加深赭石的分染，加重分染重色的部分。

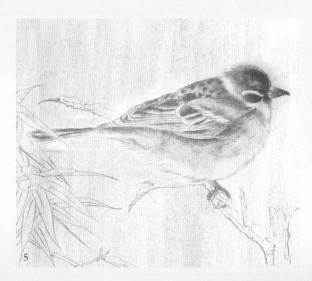

中国传统工笔画基础入门

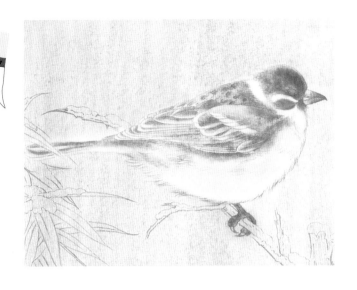

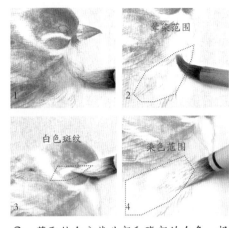

③　蘸取钛白分染头部和腹部的白色。根据效果可以多分染两次，让白色与画面底色有明显的区分。

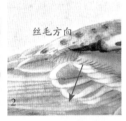

④　用较干涩的重墨丝毛麻雀的翅膀和身体染有赭石的地方。

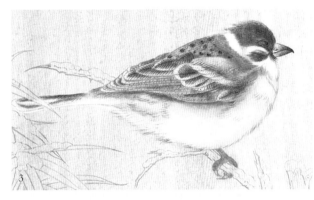

⑤　白色部分用白色丝毛。在腹部与翅膀衔接处穿插淡墨、赭石丝毛。最后勾勒爪上的白色。

提示

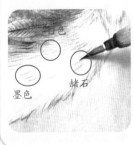

用多种颜色丝毛，让白色的腹部有颜色的变化。

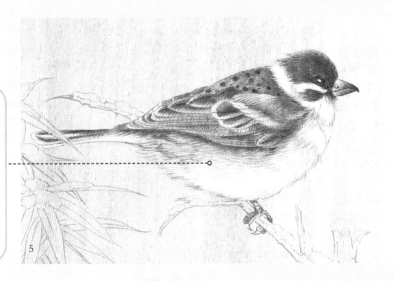

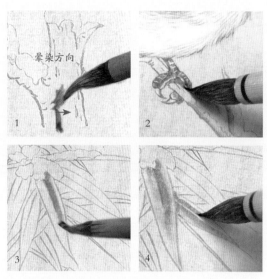

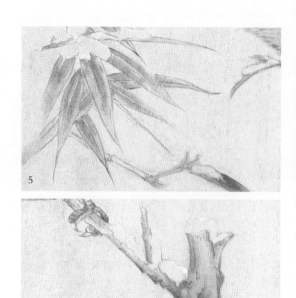

⑥　用淡墨对树枝和竹叶进行分染，要留出雪的地方。再用淡墨加深竹叶与竹叶重合的地方，并留出中间的水线。

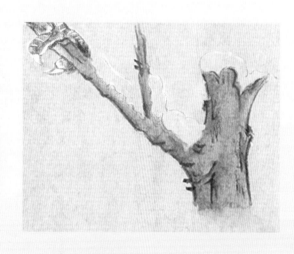

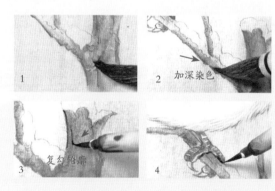

⑦　淡墨分染完成后，继续用赭石分染树干。待底色干后，用重墨点苔增加质感，并复勾轮廓。

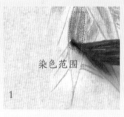

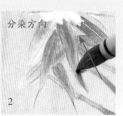

⑧　用翡翠绿分染竹叶，局部加深。接着在叶尖分染少量赭石，最后重墨复勾轮廓。

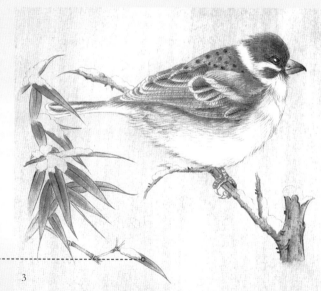

提示

在竹节两个端头分别分染由深到浅的颜色，让竹节粗细变化更加明显。

交接部分

晕染方向

⑨ 染雪时，先用酞青蓝分染雪与树干，以及竹叶接触的边缘区域，画出雪的暗部，表现出厚度，再用白细线表现叶脉上的雪。

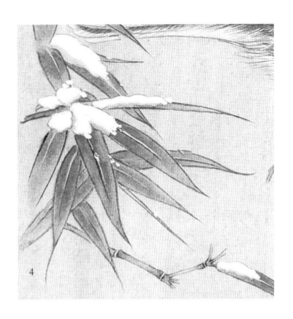

加深局部

点染雪

⑩ 局部加深酞青蓝，然后用白色分染雪。分染雪的白色可以稍重一些，让雪看上去更白。然后用钛白点出鸟背上的小雪花。蘸取藤黄分染喙，接着在整个画面中点缀一些白色的小点，使画面有下雪的意境。最后盖章，完成绘制。

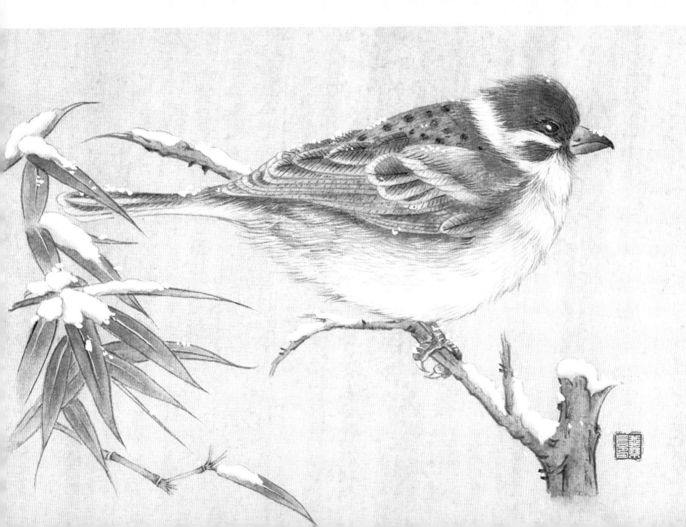

六、案例——玉亭黄鸟图

黄鹂体态娇小，羽毛色泽艳丽，多为明亮的黄色，鸣声悦耳而多变，因其这些特点，深受文人墨客的喜爱。我们在绘制黄鹂时，选择踏枝觅食的动态作为画面主体，以木兰花贯穿画面的布局为整体的构图。

（一）白描线稿

黄鹂翅膀上的黄黑羽毛为对称生长，在绘制时可以用重墨将羽毛形状完全勾勒出来。黄鹂眼睛周围有一圈很明显的过眼线，可以用短线来表现羽毛的划分。

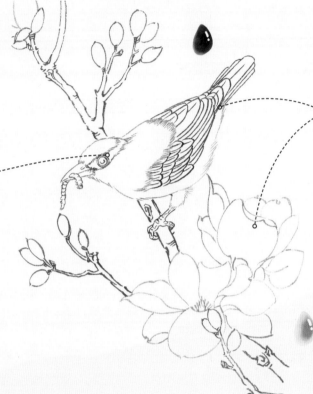

用重墨且较粗的线条勾勒黄鹂背部的羽毛纹理，用淡墨且粗细变化明显的线条，表示木兰花的部分。这样可以区分主辅关系。

黄鹂的喙和头等长，喙锋略向下弯曲，双勾时使用中锋用笔。

（二）绘制步骤

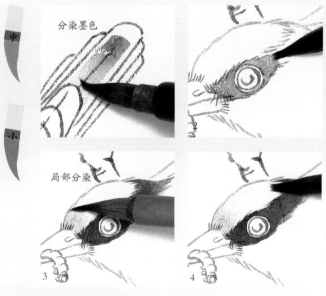

分染墨色

局部分染

3

4

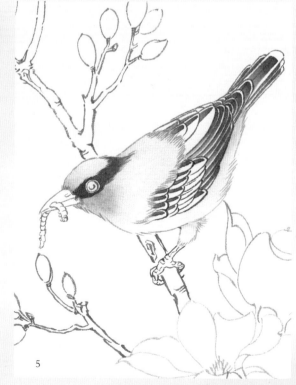

5

① 用淡墨将小覆羽和大覆羽及小翼羽羽轴一侧分染，翅膀上的羽毛和尾羽要从末端向根部分染，注意分清羽毛的层级关系。用更深的墨色再次分染羽毛至如图所示的效果，并用赭石分染黄鹂的头部、颈部，以及背部和尾羽的连接处。

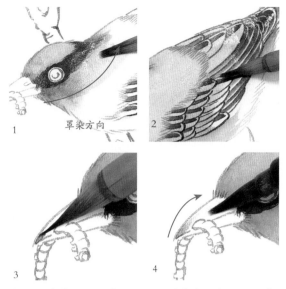

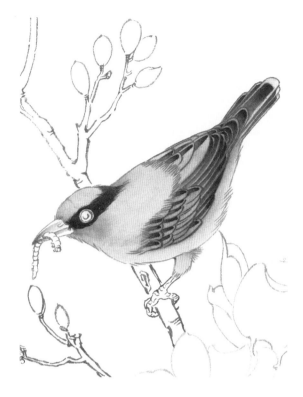

② 用藤黄加少许硃磦调和，罩染身体部分，注意罩染头部时避开眼睛。用相同的颜色继续罩染整个翅膀和尾羽。用曙红加清水调和，从喙尖部分着色，再用清水笔将曙红向喙根过渡。

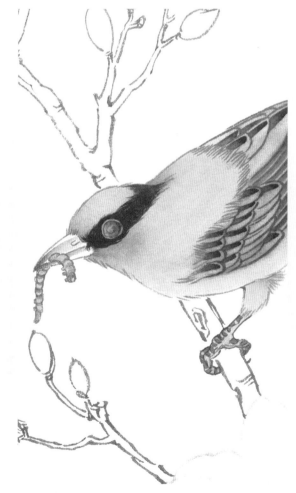

③ 用赭石加淡墨调和为爪着色。同样用赭石加淡墨平涂眼睛。朱砂加清水调和，平涂虫子的身体。待颜色干后，用笔尖蘸取淡墨，顺着虫子的身体结构画出阴影。

提示

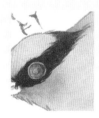

在待朱砂干的过程中，用清墨点出爪的鳞甲。

用清水笔向中间过渡，画出眼睛的立体感。

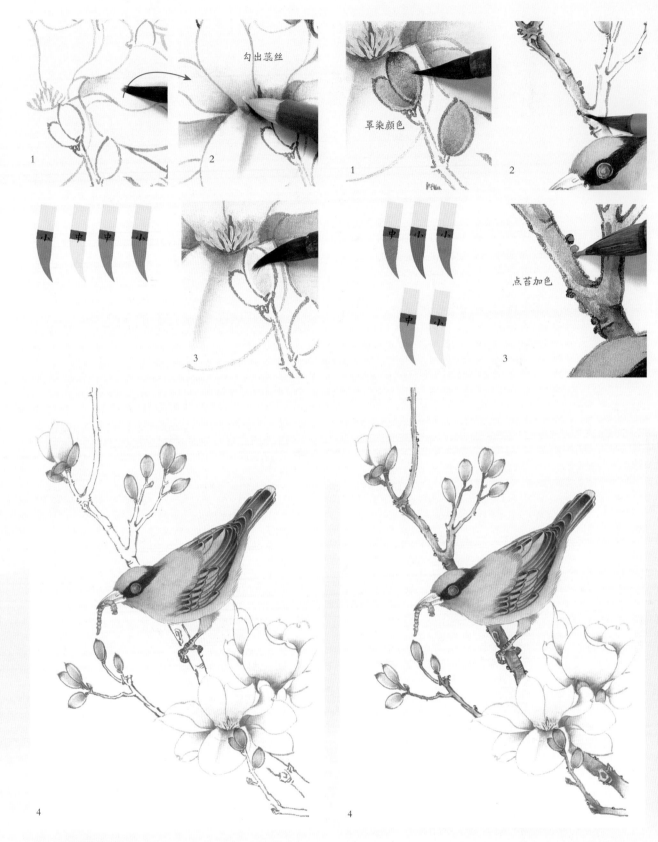

1

2 勾出蕊丝

3

1 罩染颜色

2

3 点苔加色

4

4

④ 用赭石和藤黄调和，从花瓣的根部着色。再用清水笔将颜色从根部向花瓣最前端过渡。用笔尖蘸取浓碟碟点出花蕊，用藤黄加白色调和画出花蕊。再用花青加清水调和为花萼着色，注意留出两边的水线。

⑤ 用藤黄加花青调出绿色，罩染花萼。待干后用曙红着色，并用清水过渡。用清墨画出树干的阴影部分，再用浓墨苔点，注意不要点得太多太密。用赭石加淡墨调和，罩染整个树干部分。待干后用笔尖蘸取三绿点在苔点中心。

丝毛方向

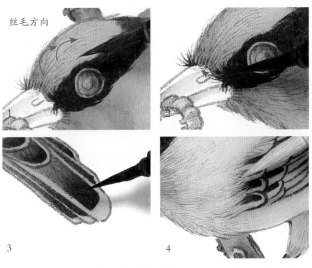

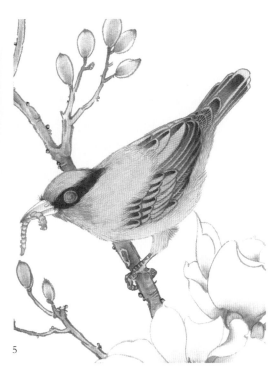

3

4

⑥　蘸取赭石丝出头部和背部的深色羽毛。蘸浓墨画出喙和头连接处的深色羽毛,让两部分衔接自然。接着用清墨勾出翅膀和尾巴上的羽毛,注意要顺着羽片生长的方向勾画。以藤黄加白色调和,丝出身体上的浅色羽毛。

5

亮色羽片

1

2

点高光

⑦　用藤黄加白色画出翅羽上亮色的羽片。用白色勾出覆羽的羽轴。用浓墨点出瞳孔。待浓墨干后,用笔尖蘸取白色点出眼睛上的高光,让眼睛有立体感。最后盖章,完成绘制。

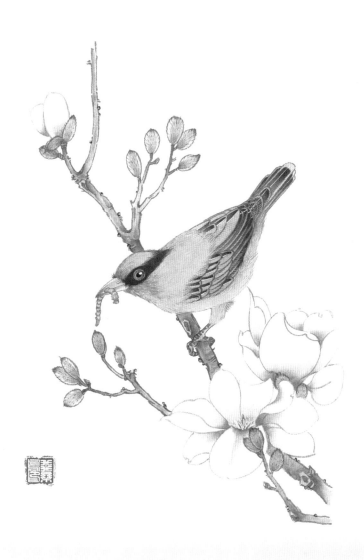

七、案例——松龄瑞鹤图

鹤体态飘逸雅致，鸣声超凡不俗，常与松树搭配，被誉为高雅和长寿的象征。画面布局以鹤为主体，松树则用截取法从右侧插入，并延伸至鹤的周围，作为次要元素进行搭配。

（一）白描线稿

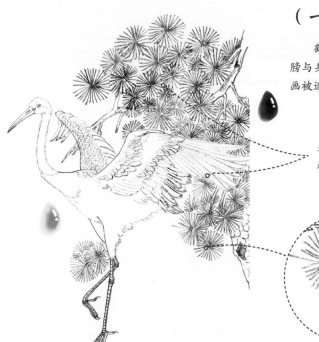

鹤颈部较长，需要用小笔画出短小的绒毛。绘制时要注意翅膀与身体的连接部分，飞羽要注意层次的叠加，先画完整的，再画被遮挡的。

先用淡墨将鹤的部分勾勒出来，再用重墨添加周围的松枝，注意松枝与鹤重叠的区域留出空间，这样会更透气。

松针的画法可以先用"米"字形画出结构，再添加更多的松针，这样能画出均匀的圆形。

（二）绘制步骤

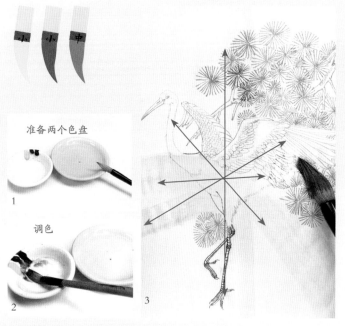

准备两个色盘

1

调色

2

3

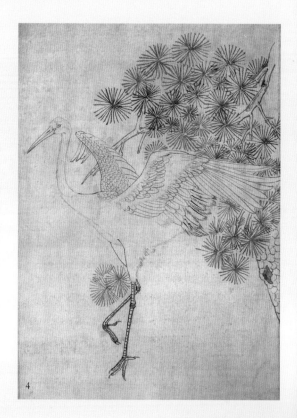

4

① 蘸取花青、胭脂、藤黄调和后对画面刷色，刷色的笔一定是大笔或排刷，从画的中心向四围刷，底色至少要刷五遍以上。

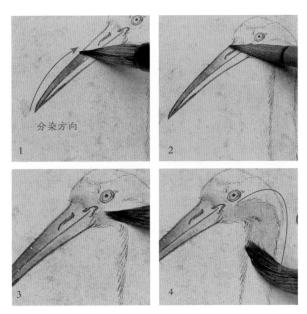

分染方向

1

2

3

4

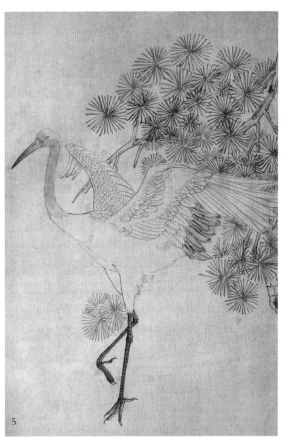

5

② 用清墨沿着喙中线着色，注意着色范围只在喙的1/2处。用清水笔将墨色往鼻孔方向过渡，留出口缝线下方的水线。用相同的墨色在头与喙的衔接处着色，用清水笔在用墨色着色的截止处向脖子过渡。腿的部分也用同样的清墨进行分染。

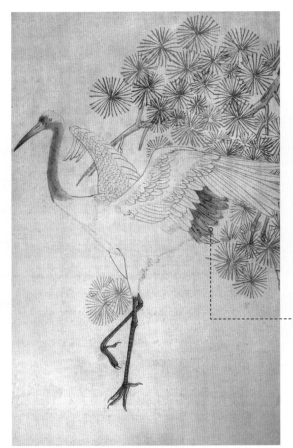

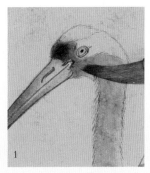

1

向两边散开

2

③ 待第一遍分染干透后，用清墨再次染头与喙的衔接处。用相同的墨色在下颌处着色，趁墨色未干，换用清水笔将墨色向颈部过渡。注意颈部与胸部连接处的过渡，特别是颈部最下方过渡时，不能使颜色滞留或积水。

提示

鹤的三级飞羽为黑色。绘制时用笔从飞羽根部着色向下分染过渡。待干透后再重复这个过程，直至画出渐变的黑色。

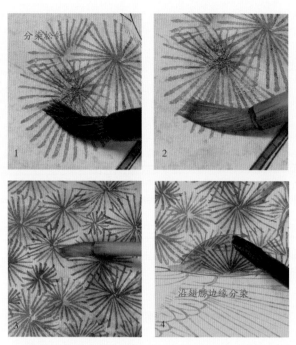

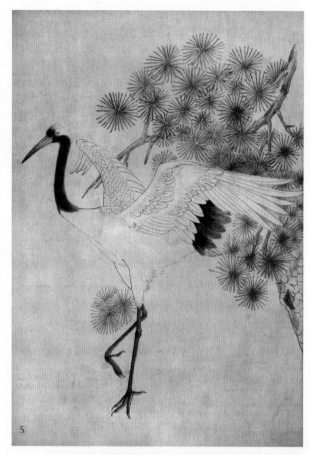

④ 蘸取淡墨在松针的中心着色。用清水笔以画圈的方式将墨色往松针四周过渡。第三遍松针整体分染清墨后，再单独对靠近鹤的翅膀及尾部的松针着色，且分染两遍。用淡墨分染松针和树干，统一画面的整体色调，突出鹤的白色羽毛。

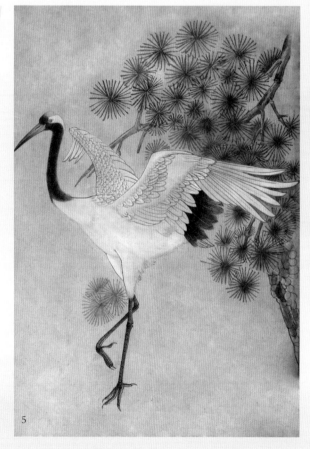

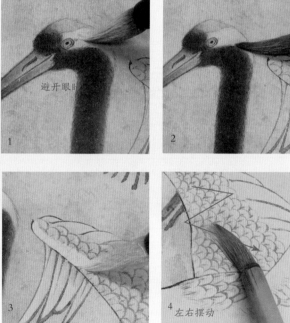

⑤ 用白粉加清水调和，在眼睛周围的羽毛处着色，留出眼睛。趁白色未干，使用清水笔将白色向后脑方向过渡。用相同的白色从肩羽上端边缘线向鹤内侧着色。沿白色边缘线，向下方左右摆动水笔揉开颜色，均匀过渡。

笔尖填色

⑥ 用相同的白色在背羽的羽尖位置，用笔尖勾勒白色，分清层级关系。用相同的方法绘制小覆羽的羽尖。趁白色未干，使用清水笔将白色从着色停止的地方向羽根方向拖染过渡。用白色从初级飞羽的羽尖，向羽根方向着色至1/2处。

钛白分染

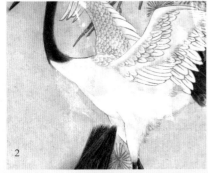

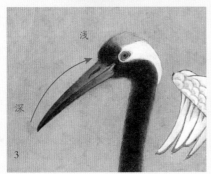

浅

深

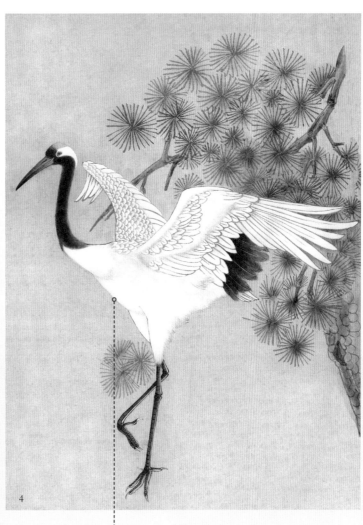

⑦ 用白色在鹤的胸腹部沿着边缘向内部大面积着色。用清水笔把白色向身体内部晕染过渡，注意每个部分的衔接要自然。接着用赭石加清墨调和，平涂罩染喙、黑色飞羽、爪，让颜色的变化看上去更加立体。

提示

分染时要避开勾勒的线条，因为白色的鸟类不适合采用"醒线"技法。

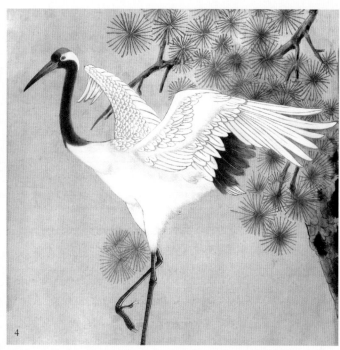

⑧ 用笔尖蘸取白色，沿着鸟爪的边缘勾勒提亮。用赭石加淡墨调和，平涂枝干部分。接着蘸取曙红加清水调淡，平涂在头顶部分。待干透后重复罩染，三次即可。待第一遍平涂部分干透后，用重墨画出枝干纹理。

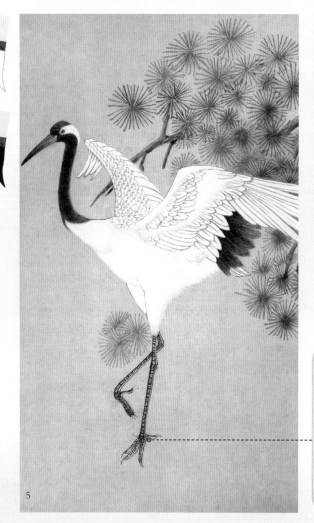

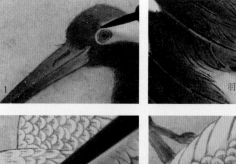

⑨ 待画面干后，以浓墨沿着羽毛的生长方向，用小笔丝出羽毛。用钛白丝出胸腹、背部及翅膀上的羽毛。用钛白丝毛时，可以适当加一滴清水，这样笔锋会更加顺畅，同时要注意两种颜色的羽毛要衔接自然。

提示

等待颜色干透的过程中，用笔尖蘸取浓白粉，用立粉法点出鸟爪的鳞甲。注意三趾受光有所区别，因此，可以用浓度不同的白粉去表现颜色的深浅变化。

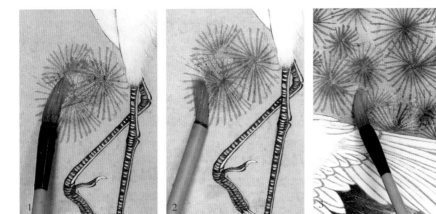

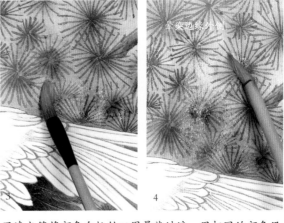

⑩ 用花青加藤黄加清水调成淡绿，在松针的中心着色。用清水笔将颜色向松针四周晕染过渡。用相同的颜色沿着鹤的身体边缘的外侧着色，用清水笔把颜色向外晕染过渡，使松针之间过渡自然。

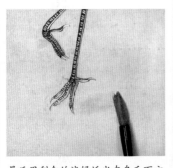

提示

最后用剩余的淡绿适当在鸟爪下方添加一些草地等环境物。注意环境色不宜过多、过亮，这样才能突出鹤羽毛的洁白及仙气十足的感觉。

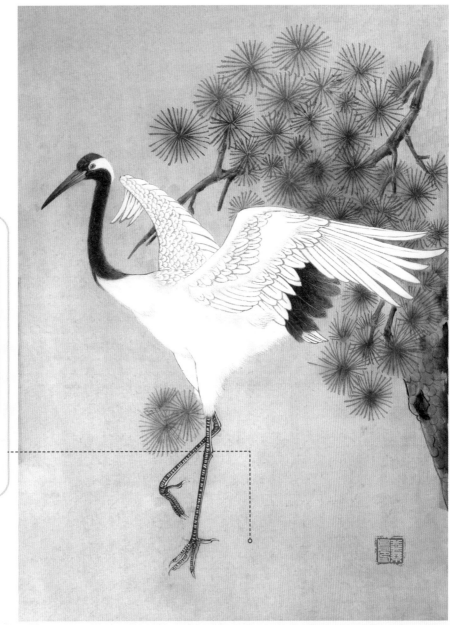

⑪ 最后调整画面中的环境色，待颜色干透后盖章，完成绘制。

八、百灵谱

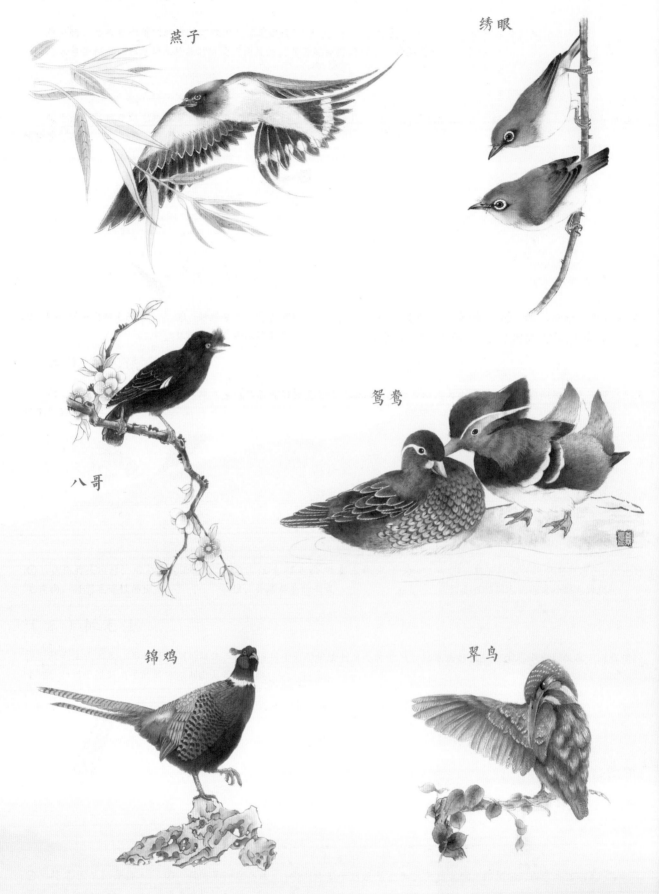

燕子

绣眼

八哥

鸳鸯

锦鸡

翠鸟

跟韩干学画马

韩干重视写生，坚持以真马为写生练习的对象。曾画遍宫中及诸王府之名马。他所绘马匹，体形肥硕生动，比例准确，画出了富有盛唐时代气息的新风格。接下来我们将以名画作为分析对象，学习画马的要点。

一、古画用笔分析

从韩干的画作中可以看出，丝毛是体现鬃毛质感的重要环节。而分染则是表现马身的肌肉感，反复罩染颜色才能使马匹色彩达到饱和的状态。除此之外，还用沥粉等技法画出马匹身上的纹理。

（一）勾线

韩干所画的双马常为一黑一白，在勾勒白描时，黑马的用线与白马的用线会所有区别，线条会根据马身区域的不同产生粗细的变化。

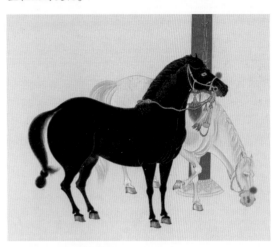

唐·韩干《双骥图》局部

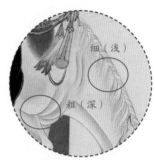

黑底白线

白线

当绘制黑马时，由于底色是黑色的，因此不能用墨线来勾勒线描，需要用白色勾出马的结构线。

粗细变化

细（浅）

粗（深）

用较粗的线勾出马的轮廓以及结构的线条。用较细且浅淡不一的线条勾出鬃毛。

（二）渲染

韩干在染色中会根据马的肤色、花纹，在基础的分染和罩染上做出其他的染色变化，下面通过观察《十六神骏》中的局部画面，来分析其中所用的染色手法。

唐·韩干《十六神骏》局部

丝毛

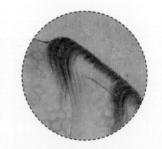

通过细笔丝毛，表现马身上根根分明的发毛质感。

局部分染

用局部分染来表现马身上蜂窝状的花纹，以增强细节的表现。

沥粉

通过沥粉技法覆盖力较强的特点，叠画出马匹身体上的斑纹形状。

以墨分染

用墨色分染的方式表现马身上花纹颜色的变化，并且能增强马的立体感。

二、马的体态结构

画马前需要了解马的基本结构才能判断关节及肌肉的走势情况。在绘制马的时候，需要观察动态的特点和规律，才能画出准确的形态。

（一）基本结构

韩干在画马时往往需要经过长时间的观察和写生才能画出生动的马，下面通过观察马的骨骼特征找准其基本的结构。

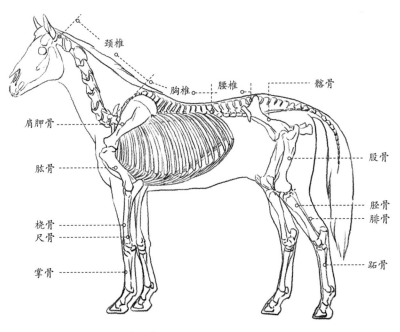

颈椎
胸椎
腰椎
髂骨
肩胛骨
肱骨
股骨
胫骨
腓骨
桡骨
尺骨
掌骨
跗骨

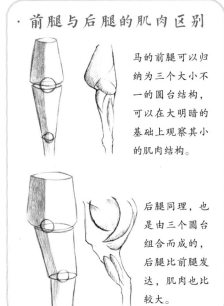

· 前腿与后腿的肌肉区别

马的前腿可以归纳为三个大小不一的圆台结构，可以在大明暗的基础上观察其小的肌肉结构。

后腿同理，也是由三个圆台组合而成的，后腿比前腿发达，肌肉也比较大。

（二）马的动态特征

动态要点

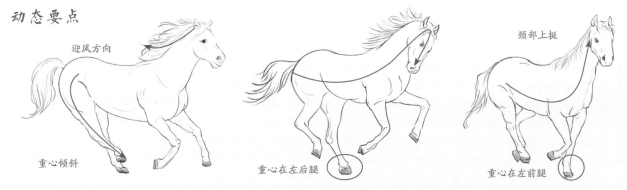

迎风方向
重心倾斜
重心在左后腿
颈部上挺
重心在左前腿

奔驰的骏马非常灵动，身体线条流畅，鬃毛飞舞，重点表现背脊的线条和四肢的摆动位置，以及骏马跑动起来的重心。注意，鬃毛的飘动方向一定要与身体的运动方向相反。

奔跑规律

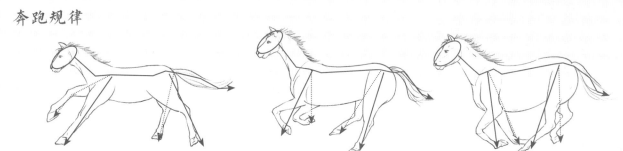

马在慢跑的时候，左后腿往前，右后腿与左前腿会一起向前运动，具有"溜蹄"的特点。前后腿同起同落交替进行。快跑的步子顺序与慢跑是一致的，只是速度快了，步子的伸展会更大一些。

三、鬃毛的丝毛

工笔画中丝毛是画动物最重要的环节，用细腻的线条表现动物皮毛的真实感。韩干画马时，通常会在马鬃和马尾处丝出柔顺的皮毛质感。下面根据古画来分析丝毛时需要注意的细节。

（一）丝毛的方向

由于丝毛时需要根据马的动态来表现鬃毛的动感，所以鬃毛的朝向就是丝毛的方向。

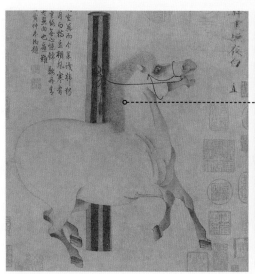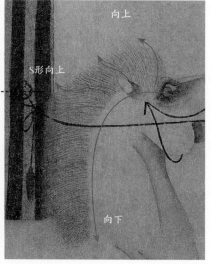

马的鬃毛两头较短，中间区域的较长。在丝毛时，需要根据颈部的曲线随风摆动。为了画出飘逸的感觉，上半部分的鬃毛向上摆动；中间区域的鬃毛会呈S形向上摆动；下半部分的鬃毛向下摆动。

唐·韩干《照夜白》

（二）丝毛的粗细变化

丝毛并不是单纯地勾勒线条，它需要根据马的鬃毛质感以及长度的变化来进行调整。

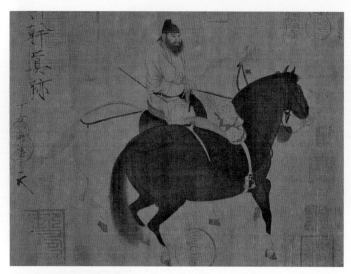

唐·韩干《牧马图》局部

白马颈部的鬃毛在丝毛时采用由粗到细的短线条，表现皮毛粗硬的质感。

黑马尾巴的鬃毛采用两头尖的长线条绘制，这种线条能表现出尾巴鬃毛细腻厚实的质感。

> ·**黑马丝毛的顺序**
>
>
>
> 1　　　　2
>
> 先将需要丝毛的区域画出来，再根据需要局部染或者罩染。

四、画面构图的要点

构图的技巧可归类为几个要点，分别是：布势、虚实、疏密、主次。也就是说，在构图之初合理地考虑这四点，就可以帮你画出出彩的构图。

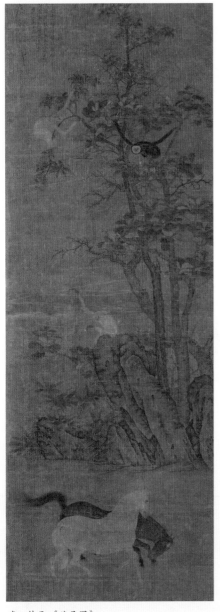

唐·韩干《猿马图》

布势

布势也可以理解为布置局势，构图由所绘物体的指向、结构线等决定其局势。画面中的山石树木直冲天际，具有强烈的气势，将意境引向画面之外。底部的两匹马有稳住画面阵脚的作用，使整个画面拥有静中有动的感觉。

虚实 主次

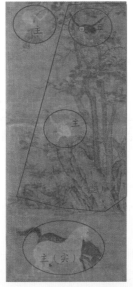

一般画面中有主要和次要刻画的对象。如图中马和猿猴为主，山石树木为辅，故而不能喧宾夺主。主要对象的笔触应更丰富、更细腻；次要物体应更简略。或以颜色区分，体现主次关系。

疏密

物体的分布理应有疏密节奏，如图中山石树木分布密集，但其中却穿插距离相隔较远的猿猴，使疏密关系平衡，并且用底部的马撑住画面，让整体拥有均匀的节奏。

· 双马的构图与互动

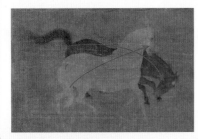

绘制并排的双马时，由于前后会有一定的遮挡，因此在构图时可以选择交叉构图的方式来呈现，且两匹马之间要有一定的互动画面，才不会显得呆板。

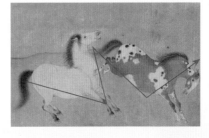

前后排列的双马会有一定的动态呈现，如左图所示，整个画面呈现W形的构图，并且有很强的叙述性。这种画面能增加一定的趣味感。

五、案例——《照夜白》（临摹）

韩干所画的马体形生动，把马的肌肉转折完全表现出来了，由于我们绘制马时分染马的体积感是最重要的环节，因此选择《照夜白》中的白马进行临摹，学习如何塑造马的体积感。

（一）古画分析

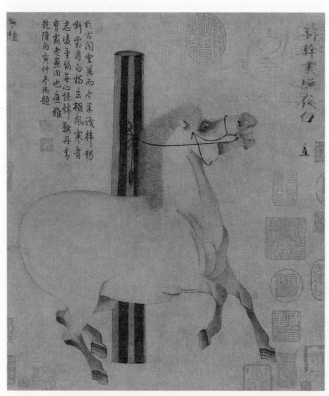

唐·韩干《照夜白》

古画中的白马身体部分没有太多的墨色，只有体现肌肉和骨骼时才会有黑白的渐变。整个画面中眼睛、四肢的颜色为马匹中颜色最深的区域。

用色分析：整幅画面中只有眼睛的部分有彩色，其余都为墨色。眼睛可以用赭石加少量墨色去填色。

用笔技法：绘制时可以用累次分染法来逐步加深马身上的颜色，如蹄、眼等部位。鬃毛用根根分明的丝毛技法去表现其质感。

（二）绘制步骤

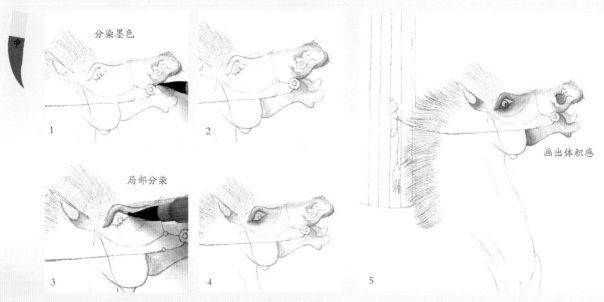

分染墨色

1

2

局部分染

3

4

画出体积感

5

① 先用淡墨绘制出线稿，再用淡墨添加马身上的肌肉纹理，并且要提前丝出鬃毛部分。待画面干透后，用淡墨分染的方式画出马的头部，留出马腮表现出凹凸的结构。

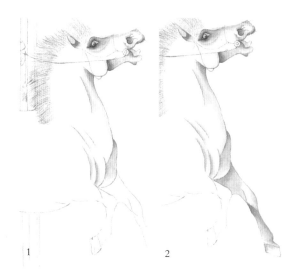

1　　　2

② 　同样用淡墨局部分染脖子到腹部的区域，注意分染时下笔要轻，否则经过多次叠加会导致纸面起毛。接着适当加入墨色沿结构线分染马腿。

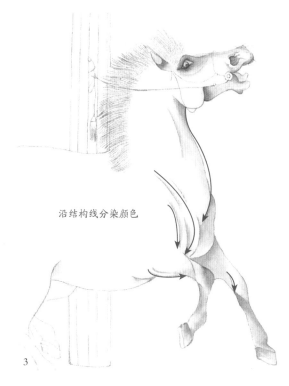

沿结构线分染颜色

3

整体上色

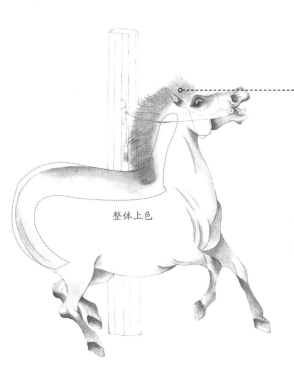

提示

给鬃毛整体加深颜色，让鬃毛看上去更加浓郁且不生硬。注意，需要顺着弧度由上至下整体罩染，否则会出现颜色不均的情况。

1

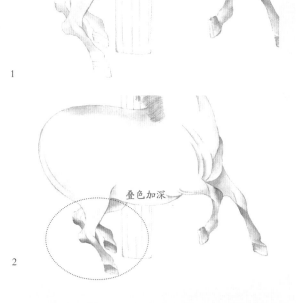

叠色加深

2

③ 　用清墨分染后腿，待干透后用淡墨叠加颜色，表现腿的颜色变化。叠加时要注意前后的遮挡关系，然后同样用淡墨分染身体，最后整体罩染鬃毛部分。

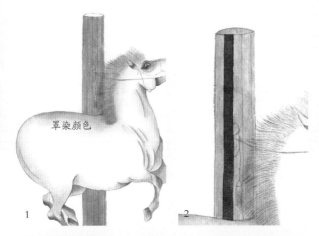

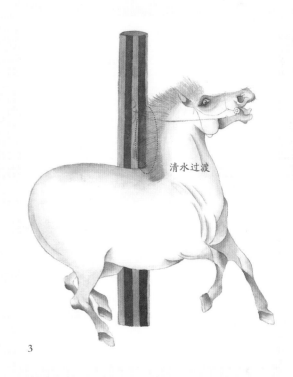

罩染颜色

清水过渡

④　用淡墨罩染拴马桩，待墨色完全干透后，用重墨叠加转折面。注意，在叠加至鬃毛处时，需要用清水将颜色减淡，并自然过渡。

3

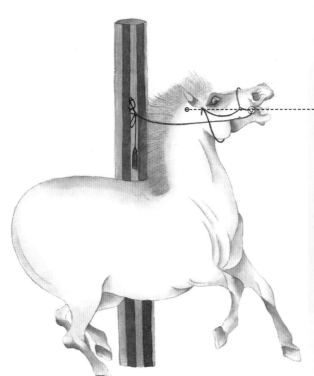

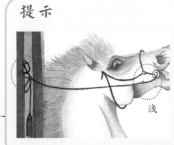

提示

用重墨勾勒缰绳时，必须一气呵成，并且要表现出一定的弧度。粗细深浅也要略微有所变化。

浅

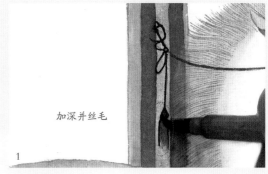

加深并丝毛

1

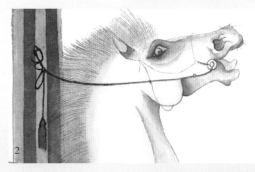

2

⑤　待拴马桩的颜色完全干透后，用细笔蘸取浓墨勾勒缰绳的部分。画绳索时也需要给流苏丝毛，并用墨色罩染一遍。注意，勾勒马头时可以加入适量清水减淡颜色。

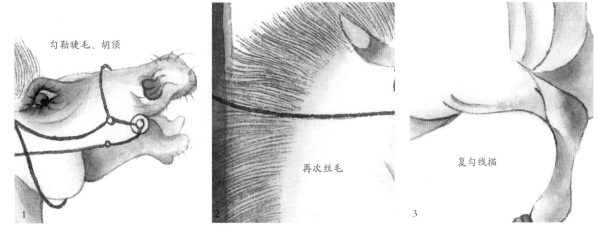

勾勒睫毛、胡须

再次丝毛

复勾线描

1　　　2　　　3

⑥　蘸取赭石涂出马眼的部分，待水分干后用浓墨勾勒睫毛和胡须。在最开始绘制轮廓时用淡墨画型，到最后一步可以用重墨复勾一遍身体转折处的暗部线条，使马匹更加生动。注意鬃毛也需要再次用重墨沿前面的笔触丝毛一遍。

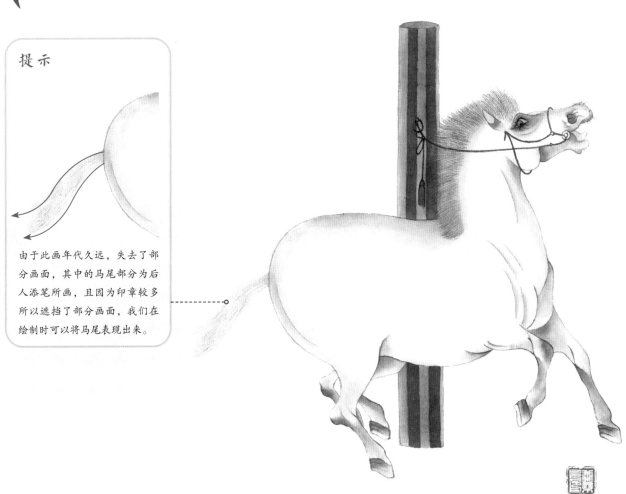

提示

由于此画年代久远，失去了部分画面，其中的马尾部分为后人添笔所画，且因为印章较多所以遮挡了部分画面，我们在绘制时可以将马尾表现出来。

⑦　用淡墨丝出马尾的部分，注意用笔保持连贯。最后盖章，完成绘制。

六、案例——《十六神骏图》局部（临摹）

　　《十六神骏图》中一共有十六匹马，我们选择其中踏水的一匹进行临摹，主要学习如何绘制带有颜色的马匹，以及动态的捕捉。

（一）古画分析

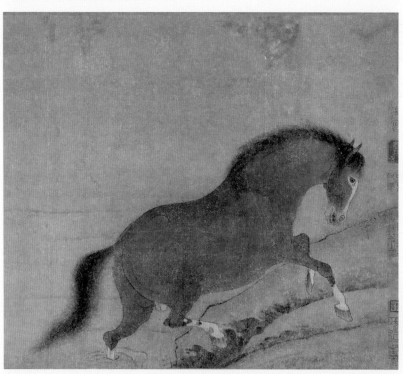

唐·韩干《十六神骏》局部

　　画面中的马呈现往上行走的动态姿势，其中左后腿踏入水中，会有水波纹和山石进行画面搭配。由于年代久远，画质不佳，我们在绘制时可以模拟毛发的走向并进行丝毛。

　　用色分析：马匹的鬃毛为深褐色，面部、四肢会有局部白色。绘制时可以用注白的方式表现颜色的区别。

　　用笔技法：除了常规的分染和罩染，在底部的山石处还会加入皴笔。

（二）绘制步骤

丝毛方向

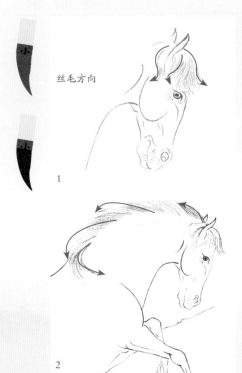

1

2

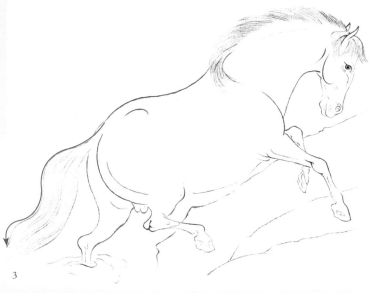

3

　　① 先用淡墨画出整体的轮廓，再用重墨复勾，画出整体的体积感并确定明暗关系的大体走向。注意，在这个阶段就需要丝出鬃毛的部分。

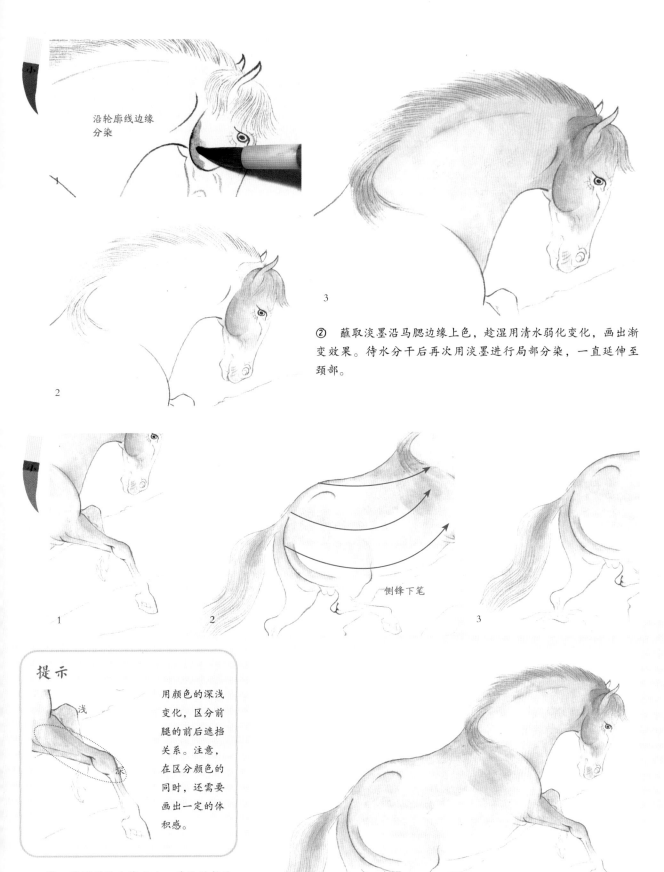

沿轮廓线边缘
分染

1

2

3

② 蘸取淡墨沿马腮边缘上色，趁湿用清水弱化变化，画出渐变效果。待水分干后再次用淡墨进行局部分染，一直延伸至颈部。

1

2

侧锋下笔

3

提示

浅

深

用颜色的深浅变化，区分前腿的前后遮挡关系。注意，在区分颜色的同时，还需要画出一定的体积感。

③ 用同样的分染方法，将马的整体体积感画出来，注意四肢的白色区域可以用留白的方式提前留出。

4

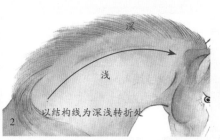

深
浅
以结构线为深浅转折处

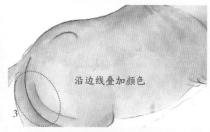

沿边线叠加颜色

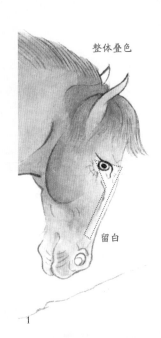

整体叠色

留白

1

④ 待画面颜色干透后，继续用同样的方式叠加第二层墨色。

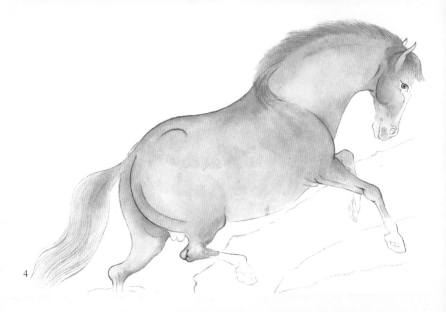

4

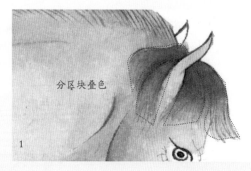

分区块叠色

1

2

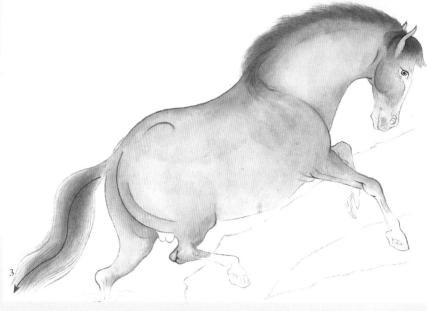

3

⑤ 在第三次叠色时，只需要叠加鬃毛即可，此时需要表现层次的变化，因此，可以以组的形式进行叠色。马尾叠色时可以先画出中心线，趁湿过渡至两边。

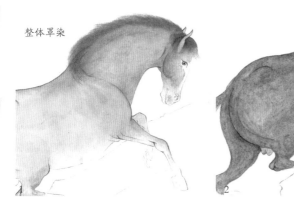

整体罩染

1

2

调色时需要先将颜色挤入盘中，再根据古画中的颜色进行反复调试。注意，由于画面中马的面积较大，用色较多，并且会反复叠色，此时需要一次性调和大量颜色，放置一旁便于使用。

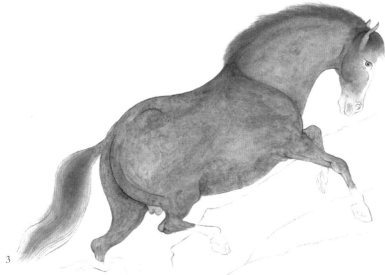

3

⑥ 调和焦茶与少量赭石对马进行整体罩染。注意，由于马的面积较大，罩染时如出现颜色不均时千万不要添笔，待颜色干后会再次进行叠色，可以使颜色均匀。

累次罩染

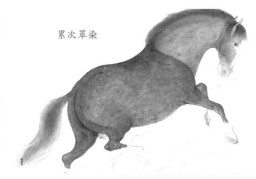

1

分染马蹄

2

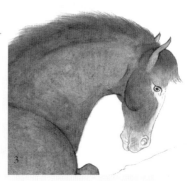

3

分染马尾

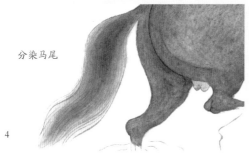

4

⑦ 待画面完全干透后，再次用刚才的颜色进行二次罩染。上色时下笔要轻，避免叠加次数过多，导致纸面损伤。

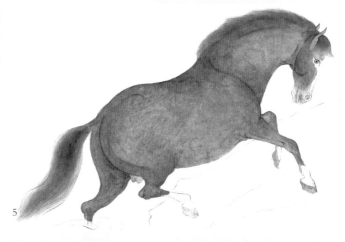

5

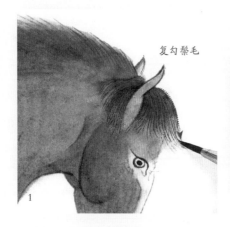

复勾鬃毛

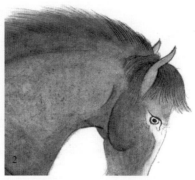

1

⑧ 蘸取重墨用勾线笔再次勾勒鬃毛。使鬃毛颜色与古画中的颜色较为接近。

2

提示

反复丝毛

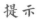

转折处的鬃毛会相对比较密集，为了体现颜色的深度，需要反复丝毛。注意保持线条的流畅度，丝出两头尖的鬃毛效果。

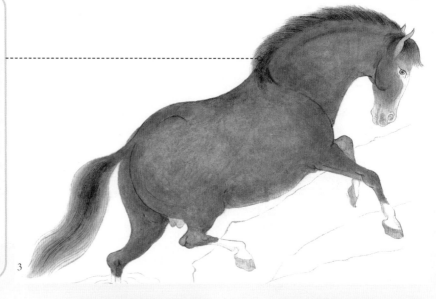

3

1

2

3

⑨ 调和酞青蓝和花青为山石上色，趁湿在底部接入稀释后的赭石，并用稀释后的赭石分染水波纹的部分。待画面颜色完全干透后，蘸取淡墨以皴笔的方式皴擦山体的暗部。

4

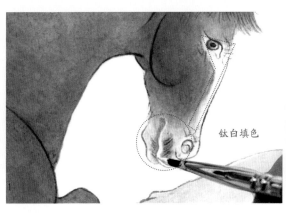

钛白填色

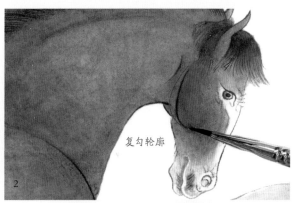

复勾轮廓

⑩ 蘸取饱和的钛白，勾勒马匹身上白色的部分。待颜色干透后，蘸取浓墨用勾线笔复勾，加深嘴部的毛发质感、身体的结构线、山石的轮廓线。最后盖章，完成绘制。

3

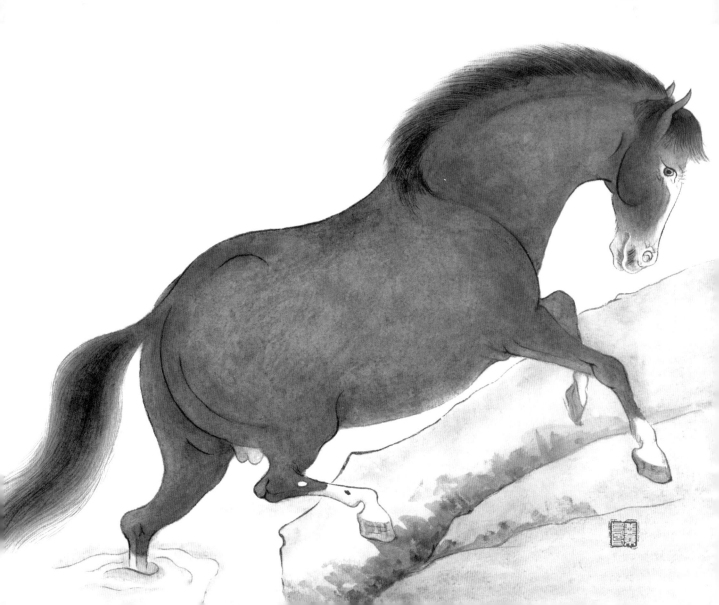

七、骏马谱

马头

马蹄

马尾

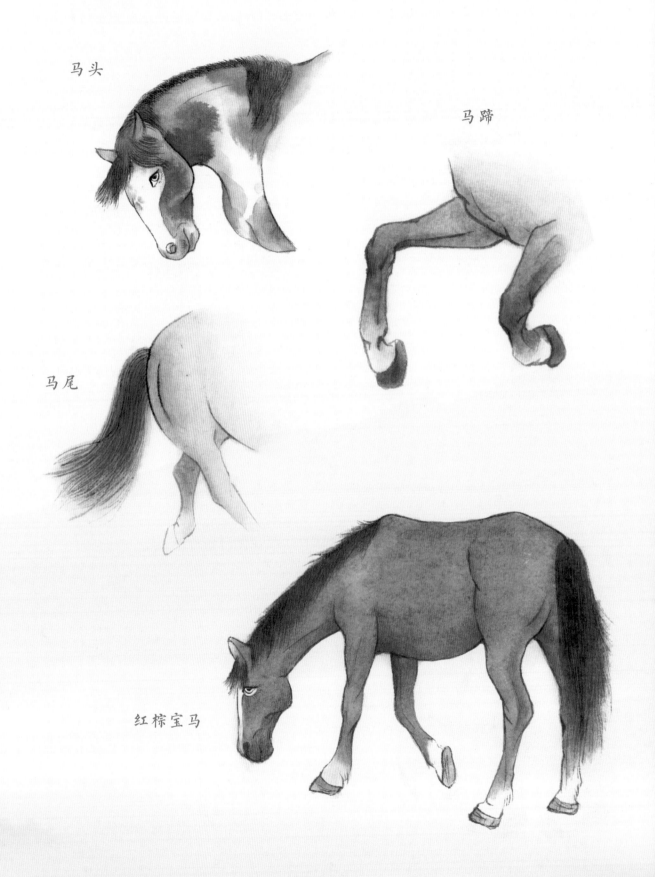

红棕宝马

跟张大千学画山水

早期张大千学习传统绘画，以临摹古画入手，从清朝一直上溯到隋唐，逐一研究名家作品。他也曾游遍名山大川，搜尽奇峰，根据自己长期的艺术实践，创作了属于自己的山水作品。画中用笔恣肆，画风苍劲，自成一家，为中国画开辟了一条新的艺术之路。

一、山水画

山水画是国画中最常见的题材，由于我国南北地貌迥异，古人则有了"北画善画石，南画善画树"的总结，而张大千则靠着大量临摹古画与研究，形成了他的代表风格。本章，我们将介绍山水画的类别与张大千的创新风格。

（一）山水类别

以描写山川自然景色为主体的绘画作品称"山水画"，而山水画又分为几大类，分别是青绿山水、金碧山水、泼墨山水、没骨山水、浅绛山水。下面主要讲解张大千常绘的山水画风格。

青绿山水	金碧山水	泼墨山水	没骨山水

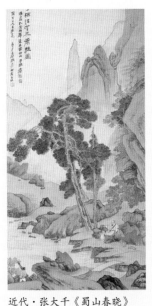 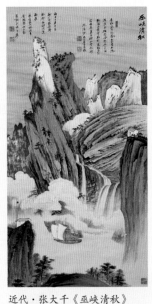 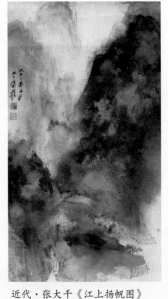 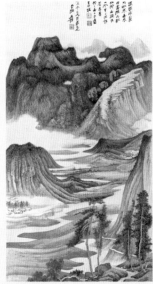

近代·张大千《蜀山春晓》　近代·张大千《巫峡清秋》　近代·张大千《江上扬帆图》　近代·张大千《蜀山春晓》

青绿山水顾名思义，是以石青、石绿作为山石的主要颜色。注重勾勒与染色，减少山石的皴笔，从而让画面更整洁、干净。

金碧山水是在青绿山水的基础上发展而来的。它在以石青、石绿为主色染山石的同时，再加泥色和金色，使画面拥有金碧辉煌的装饰感。

泼墨山水着重在墨的表现，注重自然随意地用墨，从而形成潇洒笔意。泼墨山水基本只使用墨色，少用颜彩。

没骨山水是在泼墨山水之上发展而来的，指运用笔法，不勾勒山石轮廓，只用皴染的方法将山画出，从而有一种朦胧的感觉。

（二）青绿山水中的变化

张大千在海外总结中国传统笔墨后，在中国青绿山水表现技法上进行了一大创新，创造了新的染色技法。

金碧青绿山水

近代·张大千《闲吟策杖倚天风》

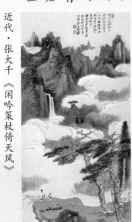

这幅画是张大千仿刘松年的笔意中加入金粉提点，使青山绵绵的画面显得精细、秀润。

青绿泼彩

近代·张大千《题松图》

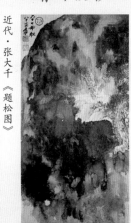

用抽象的墨与彩"泼"出的山，如海浪般汹涌于画面。这是张大千在青山绿水的基础上，做出的创新。

二、山石的画法

"山水四法"指绘制山水画时必须用到的四种技法，分别是"笔法"、"墨法"、"色法"和"皴法"，代表用笔的方法、用墨的方法、用色的方法、塑造山石质感的方法。可以说，要想画出像样的山水，掌握这四个技法必不可少。

（一）画石技巧

画石可以将其理解为长方体，分三面，最上的受光面为顶面，左侧为前面，右侧为侧面。

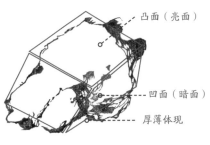
- 凸面（亮面）
- 凹面（暗面）
- 厚薄体现

顶面 前面 侧面

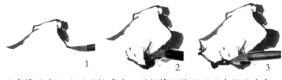
1　2　3

先用中锋画出石头顶面轮廓线，用侧锋继续往下画出侧面线条。干笔侧锋两笔画出石头凹面，随后用笔尖勾出底部轮廓线。注意石不可画成绝对的长方体，需要有变化。

（二）山石的各类皴法

皴法的目的是表现山石的表面质感。皴法虽有很多种，但有些并不常用，一般只需掌握较有代表性的即可。

折带皴

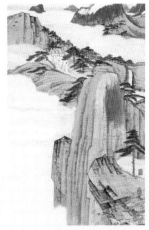

折带皴，即山体横折用法比较多，常用于山石较方的画面中。

近代·张大千《华山云海图》

荷叶皴

荷叶皴即皴法像荷叶经络一样分叉有规律。先中间，后两边。

近代·张大千《青城胜概图》

披麻皴

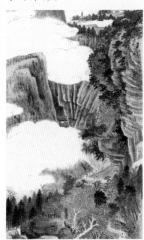

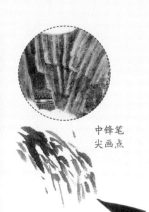

中锋笔尖画点

披麻皴能让山石表面像披上一层麻点。它用笔尖蘸取墨色画点，并适当变化长短、疏密。

近代·张大千《蜀山行旅》

牛毛皴

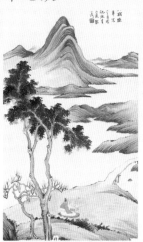

牛毛皴皴出的线条像牛毛一样顺着山石的结构分布，用中锋笔尖画线，按照山石结构排列即可。

近代·张大千《读书秋树根》

三、山石的主宾顺序

山石的主宾顺序也就是山石之间的构图，根据主次的排列区分，让画面中的山石有不同的感受。下面将列举几种较为常见的构图，来讲解不同主宾顺序的要点。

（一）宾主朝揖法

宾主朝揖法主要表现两山对立作揖之式，常用于横构图。这个方法的山有高有低，高的重心在下，根基厚重；矮山重心在上，根基庞大，相互呼应。

（二）环抱法

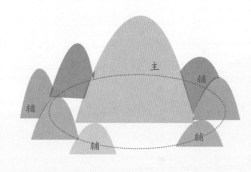

主山自为环抱式即指一主山，其旁多有小山围绕，横竖构图皆可。这种方法有一主山，然后其旁有许多小山围绕，形成半环绕的拥戴之势，更能体现画面的深远感，寓意群侯朝拱。

（三）高远法

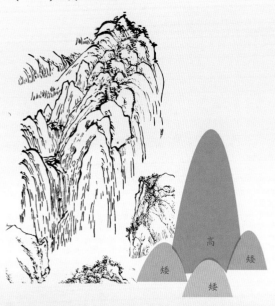

高远法多用于巍峨大山之景，表现气势宏伟壮观。画时需要有小山衬托，也需有前后的变化。高远法一般用于主山峰，仰视，且有小景衬托，体现山的巍峨雄壮。

（四）平远法

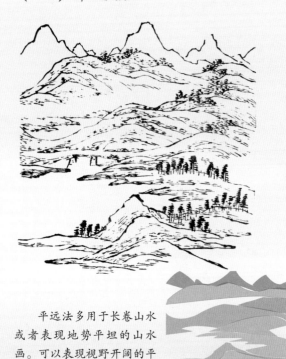

平远法多用于长卷山水或者表现地势平坦的山水画。可以表现视野开阔的平原，让人心旷神怡。

四、画树的要点

　　山水画中除了山石是主要绘制的部分，植物等点景元素也是不可缺少的内容。不同的植物可以根据生长结构、品种等进行区分，在画法上也会根据点、勾、染等技法进行绘制表现。

（一）树叶的三种画法

　　树叶有三种画法：点、勾、染。虽然各自都非常简单，但却有许多种类。

点

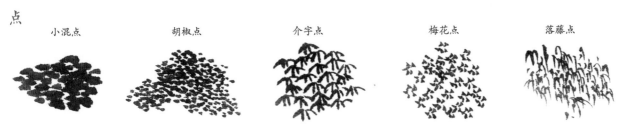

| 小混点 | 胡椒点 | 介字点 | 梅花点 | 落藤点 |

　　各种点基本都以与之相似之物来命名，主要用中锋作点，利用点的大小、分布等体现不同的点的组合。

勾

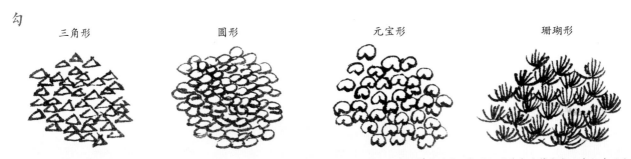

| 三角形 | 圆形 | 元宝形 | 珊瑚形 |

　　勾是指用勾线笔简单勾勒出树叶的形状，一般将树叶形状简化为最基本的几何形。所有用勾的树叶，都要经过染色才算完成，我们在后文会讲到。

染

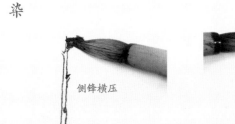

侧锋横压

1　　2　　3

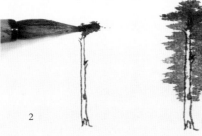

　　染是指用笔墨晕染树冠的大致形状，一般在画好树干后，以笔锋变化来表现树叶的形状，如图所示，以侧锋横压的方式画出树干两侧的树冠形状即可。

（二）组合树叶的上色方法

　　若表现一片树林，树叶的颜色应该丰富多样，但这些颜色不应太鲜艳或太重。

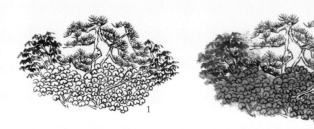

1　　　　　2

3

　　先使用稀释后的朱磦为元宝形树叶染色，注意颜色要轻一些，再用淡墨来为介字点树叶染色，由于点的颜色较深，所以这里用墨要更淡，避免染色太重，而造成树叶染色后看不清原本点的形状。最后用稀释后的翠绿与少量墨色调和降低纯度，以此色为珊瑚形树叶染色。

五、案例——烟波轻舟

山水画中湖面泛舟是常见的点景元素，使动静分明的画面更有氛围感。整幅画面采用S形的平远法构图，山峰错落排列，依次向后延伸，使画面视野开阔，层次饱满。

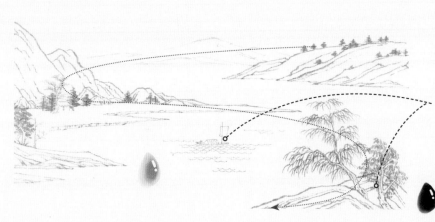

（一）白描线稿

在绘制线稿时，除了要勾画出山体的脉络，还需要提前将植物的叶片细致地绘制出来。远山中的植物可以点状笔触来表现。

虽然船是画面中心的主体，但是在勾勒时需要用清墨和较细的线条去绘制海面的波纹和船体结构，与植物的笔触、颜色区别较大。

（二）绘制步骤

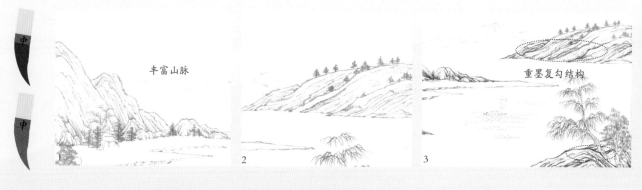

丰富山脉

重墨复勾结构

1

2

3

提示

在山石结构中最靠前和重叠处可以用重墨复勾，表现明暗的变化，增强立体感。

① 用淡墨为山石添笔，丰富脉络细节。当绘制第三层时，可以提高墨色的浓度，复勾植物叶片。注意勾勒时需要待纸面干透后才能继续绘制。

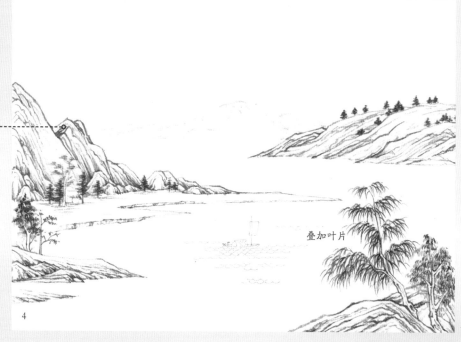

叠加叶片

4

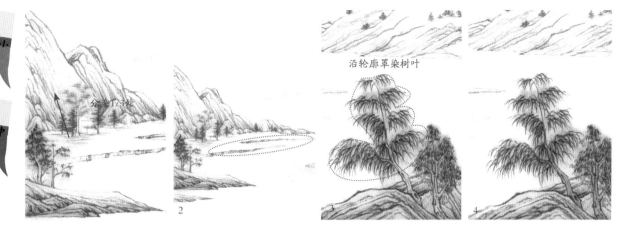

沿轮廓罩染树叶

分染1/3处

1 2 3 4

② 用稀释后的花青铺画树冠范围，注意轮廓不要过于死板。再用赭石在每块山石的根部向上着色，用干净的清水笔把颜色继续向上过渡直至看不见。远山部分的赭石可以浅一些，同样用饱和的赭石勾勒树干。

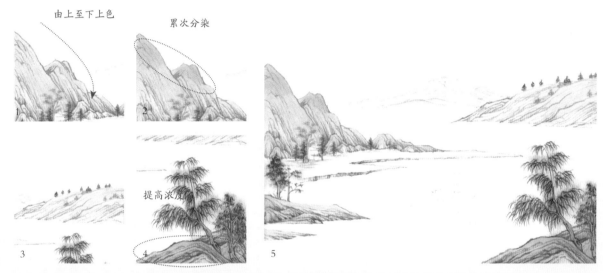

由上至下上色

累次分染

提高浓度

1 2 3 4 5

③ 调和较浅的三绿，从每座山石的顶部向下着色。当染到覆盖赭石的位置时，用清水笔向下过渡，让赭石和三绿衔接起来。远山用色同样要浅一些。

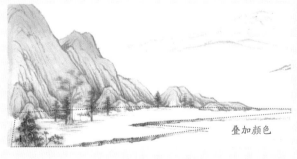

叠加颜色

④ 待纸面颜色干透后，再用相同的方法覆盖一层，用色较浓郁一些，且覆盖的范围要更小，同样用清水向下过渡。但是要避免完全将线稿覆盖，要有半透明的效果。地面的区域也要用浅浅的三绿去平涂一层。

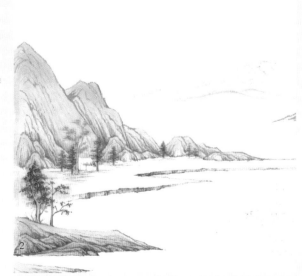

分染范围

1

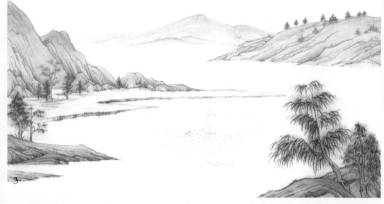

3

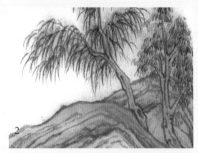

2

⑤　待三绿这一层完全干透后，再用三青在山间每块山石最前端的位置着色，面积非常小，然后在边缘用清水过渡。小一些的山石上可以不用。

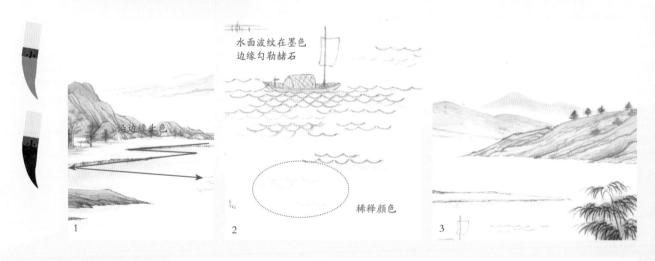

沿边缘上色

1

水面波纹在墨色
边缘勾勒赭石

稀释颜色

2

3

留出间距

⑥　水面部分，只需要在靠近山石根部的区域进行着色即可，由左至右进行分染渐变。右侧的大面积水面留白，再用赭石勾勒涟漪。远山也是用这个颜色，先画出上半部分的山体轮廓后，在下半部分用清水自然过渡，与青绿远山拉开适当的距离。

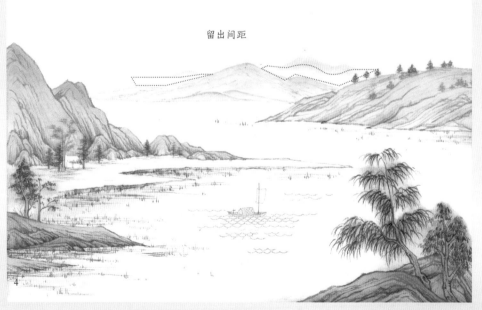

4

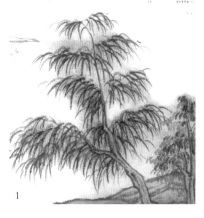
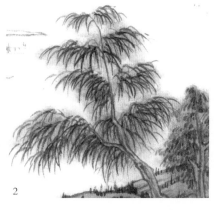

1 2

⑦ 待底色完全干透，用浓一些的墨色，重复勾画树叶，叠加一层丰富的层次。但要注意覆盖的这一层不要和浅的那一层墨色完全重叠，要有一些交错，效果会更加真实。

提示

在前面绘制的基础上，再次丰富水面涟漪，用较多的长线条与小短线表现光感。

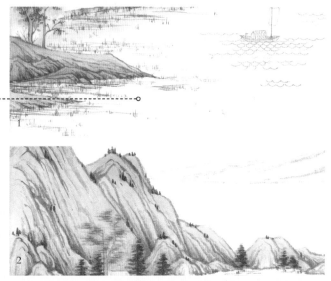

1

⑧ 蘸取赭石丰富水面细节，并叠加船体颜色。然后用重墨复勾山体，并为山体点苔。最后盖章，完成绘制。

2

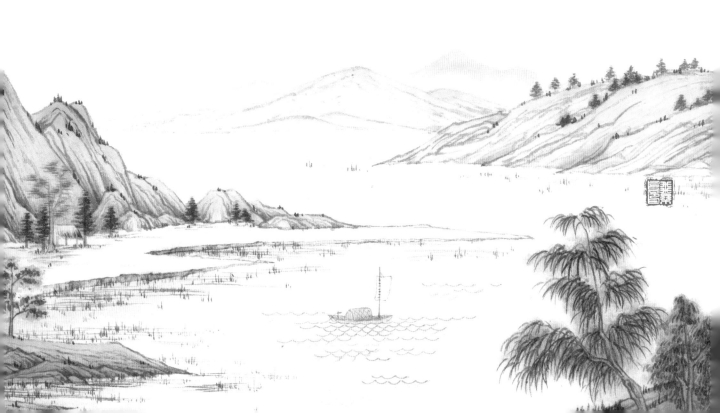

六、案例——《巫峡清秋》（临摹）

张大千所绘的《巫峡清秋》有多个版本，我们选择其中一幅进行临摹。主要学习山体用色的表现技法以及皴笔中的变化，除此之外，也可以对金碧山水画有一个更深的认识。

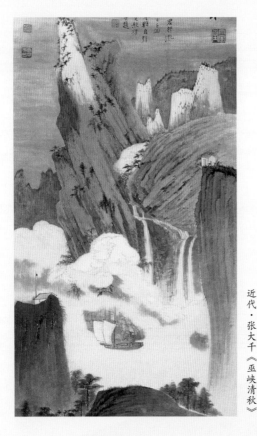

（一）古画分析

画面中的山体宏伟大气，除了有山石，还有云雾、船帆等点景元素，还原巫山中长江流域的广阔地貌。绘制山石所用的皴笔手法也运用了典型张大千式的画石风格。

用色分析：画面中用了典型的金碧山水设色，以金、棕、青绿为主要颜色，以墨线作为区分山体层次关系的关键部分。

用笔技法：山体在上色中运用了大量的分染和罩染技法，对颜色进行叠加，并且在衔接处使用了皴笔、飞白等笔触，并用注粉的方式表现了山顶的白雪。

（二）绘制步骤

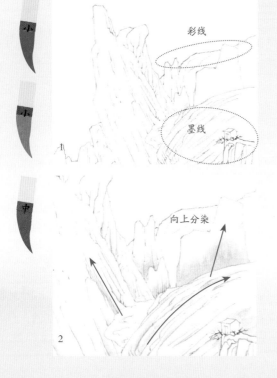

彩线

墨线

向上分染

1

2

3

① 绘制线稿时可以用稀释后的赭石画出山体轮廓，用淡墨画出山脉肌理。待画面干透后，用花青在山体的暗部进行分染，注意先从最浅的一层开始，可以多次分染，大概叠加两到三次即可，越深的位置叠加的颜色层次越多。

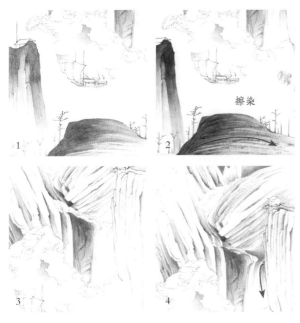

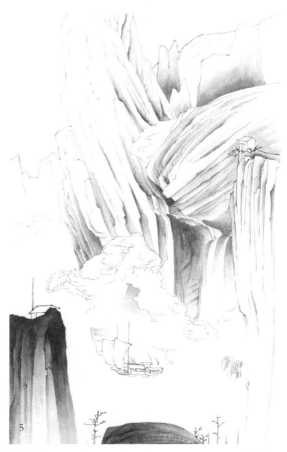

擦染

② 用花青分染，继续叠加山体颜色，待画面干后用淡墨继续分染。瀑布区域用纯淡墨进行分染，体现山石之间的不同色彩。

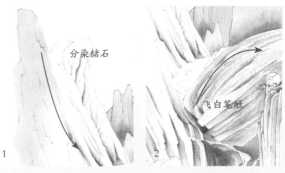

分染赭石

飞白笔触

③ 用稀释后的赭石为棕色的山体部分上色，趁湿用清水衔接。山体根部的位置或靠旁侧的位置，可以用飞白的方式皴一些赭石。

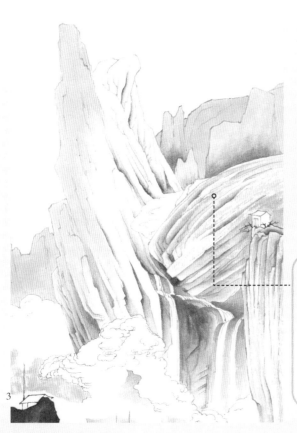

提示

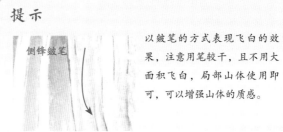

侧锋皴笔

以皴笔的方式表现飞白的效果，注意用笔较干，且不用大面积飞白，局部山体使用即可，可以增强山体的质感。

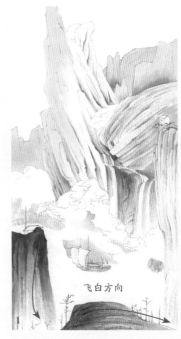

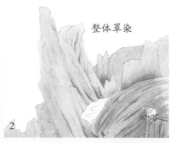

整体罩染

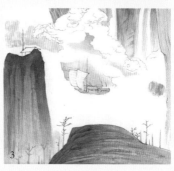

飞白方向

1

2

3

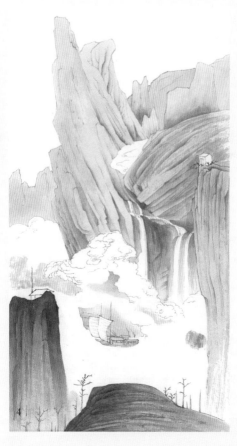

4

④ 同样用赭石飞白底部山体的颜色。待颜色干透后，用三青进行罩染。用色要浅，注意用清水过渡，与前面上色的赭石以及花青之间做衔接。第一层浅色画好后，再用更浓郁的第二层去添加需要加深的部分，同时用赭石和花青为船体上色。

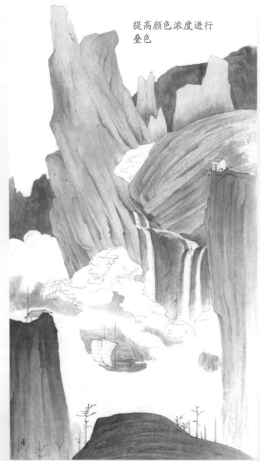

提高颜色浓度进行叠色

1

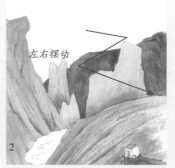

左右摆动

2

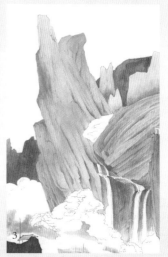

4

3

⑤ 调和赭石与橙黄叠加棕色的山体，注意要用浓郁的颜色叠加。左下角的山体最上层要用浓郁的钛青蓝和三清进行混合叠加提亮，注意叠加的范围集中在山顶的区域，靠下的部分用清水过渡衔接。

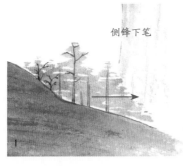
侧锋下笔

叠加层次

⑥ 树的部分先用浅花青铺底，注意不要用涂抹的方式绘制，用笔触叠加的方式叠加出不同的树冠形状。从浅入深，逐层叠加，注意树的形状要有区别。树干的部分用赭石加墨进行叠加。

钛白分染

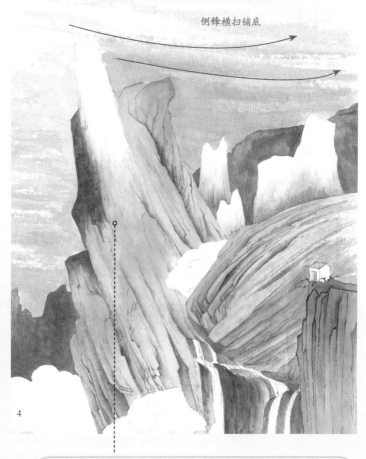
侧锋横扫铺底

⑦ 天空的部分同样要用赭石进行多次叠加，先用最浅的赭石铺一层，用横向笔触去轻扫，带着飞白，留白会更加有透气感，并且笔触方向，可以有少量的变化以增加画面的动态感。最上方山间的位置，用浓郁的太白进行叠加，下方用少量的皴笔、清水去衔接过渡。

提示

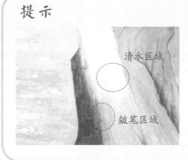
清水区域

皴笔区域

在绘制山顶白雪时，先用清水将颜色渐变区分。待颜色干透后，用稀释后的钛白以皴笔的形式在衔接处表现山体质感。

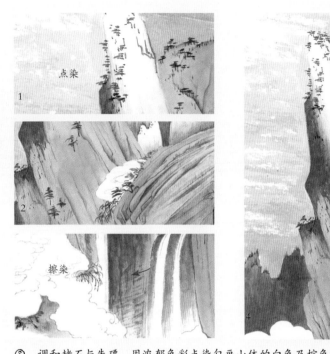

⑧ 调和赭石与朱磦，用浓郁色彩点染勾画山体的白色及棕色部分的植物，再用花青擦染山石纹理。注意擦染的方向要呈斜线走势。

⑨ 添加远山上的小树时，要注意疏密和尺寸的变化，也要注意树形的变化，有些由短直线组成，有些由短曲线组成。调和花青与淡墨对山体进行点苔。

提示

点苔也分两种，一种为稍长的曲线，有轻重的线条变化；一种为短线，由连续的点状笔触组成。点苔后需要对靠前的山体进行复勾，前后要有区别。

1

添加金线

2

提示

加金线不需要全部勾勒山体脉络，只需要在转折明显处叠加即可，可以用闪电形的笔触勾勒。

⑩ 在没有金色时，可以蘸取饱和度高的藤黄代替，为山体勾勒线条，主要勾勒在受光的位置，且数量较少。

1

2

3

⑪ 用赭石、花青丰富画面纹理，并用墨色复勾山体结构。最后盖章，完成绘制。

七、山石谱

停舟听风图

松林图

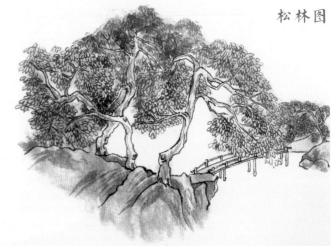

点景元素

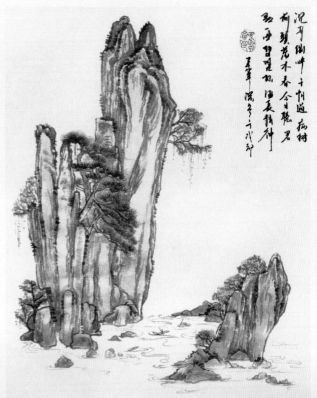

病树前春图

跟仇英学画屋舍建筑

古画中的台榭、台阁、屋木、宫观等建筑国画都属于界画，这要求画家不仅要有深厚的绘画功底，还要熟谙建筑结构知识。明代以工匠出身的仇英擅长领域众多，但最擅长的还是界画，如其绘制的《汉宫春晓图》《摹清明上河图》等都是建筑绘画史上的杰出画作。

一、建筑物的透视

仇英在绘制建筑物时并没有透视关系这一说法，但从古画中可以看出，建筑物结构中有着近大远小、近实远虚的效果，我们可以通过简单的透视关系来分析建筑物的角度与形态的变化，避免出现错误的透视关系。

（一）焦点透视原理

焦点透视在整个山水画、界画、人物画中用处很大，用焦点透视画建筑物及室内布置，给人以适合安定之感。至于山水画中的透视布置，一般也含有焦点透视的原理。

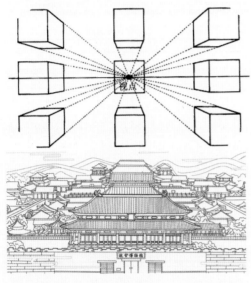

焦点透视即近大远小，近实远虚，在山水建筑画中常用于表现远方的景物。下面通过三种不同的角度，观察不同视角中建筑物的透视变化。

俯视：俯视中看见的屋顶结构较多，一般用来表现大景、鸟瞰图等。

仰视：仰视观察到的建筑物会呈三角形，观察到的屋顶较少，古画中运用较少。

平视：平视是最常用的视角，能看清建筑物的整体形状。

（二）古画中常用的透视

由于古人在表现大景中的建筑物时，需要画出山石的整体结构，因此会将建筑物用俯视的角度去表现。

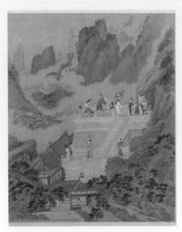

明·仇英《吹箫引凤图》

从上图中可以看出，视点和视平线处于画面的中间，所有消失点都落在画面中间的视平线上，这种透视常因近景大，而遮盖中远景，但它的好处是有强烈的远近对比效果，使景物更深远。

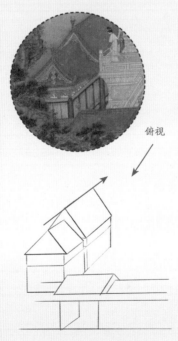

俯视

· 错误的透视

位置飘浮

由于先画山石，后画建筑物，这样就有可能出现建筑物与山石相隔较远的问题，造成建筑物飘浮的感觉。

角度错误

从观察角度来说，山石与建筑物也应该采用同样的观察角度。例如，左图就出现了山石是平视的，而茅屋是俯视的两种视角，出现了客观的错误。

二、屋宇楼台的绘制要点

仇英的画中出现茅屋阁楼的场景较多，下面将通过各自的画法来讲解绘制时用笔的区别以及绘制的顺序。

（一）古画解析

从古画中分别观察茅屋与阁楼，并找出画面中呈现的不同效果与画法上的区别。

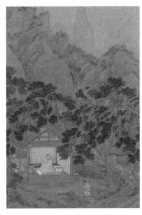

画面中茅屋结构简单，没有太多梁柱。茅屋顶部用长条状的笔触表现茅草堆积的形态。整体色调柔和，与山林融为一体。

明·仇英《高山流水》

画面中的蓬莱宫气势磅礴，并且有丰富的细节，线条工整流畅。在用色上采用浓墨重彩的方式表现。

明·仇英《蓬莱仙境图》

（二）绘制方法

在用笔方面，茅屋和阁楼有较大区别，茅屋用笔有粗细的变化，且较为明显；阁楼用笔较为坚实，且线条顺滑、笔直。

茅屋

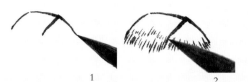

先用中锋勾勒屋顶的外轮廓，确定房屋的角度和朝向；接着在三角形区域的下端，用笔尖点出长点，表现茅屋边缘毛糙的质感；然后用相同的点法点出另一侧屋顶的茅草；最后用中锋勾勒房子的外墙轮廓和门窗等细节即可。

阁楼

楼阁先从完整的屋顶起笔，用中锋勾勒。再依次向下推进，一层都绘制完成后，再进行下一层，且先勾勒边缘轮廓，确定形状，再添加其中的细节。

·界画

界画是指以建筑物为主要绘制对象的山水画。建筑物包括楼阁、桥梁、舟船等，着重表现这些建筑物的工整与精致。

用戒尺绘制界画一般用于绘制水平线或竖直线，在这些线都画好后，可以直接使用勾线笔画弧线，将这些水平线或竖直线连接起来。

三、建筑群的特点

建筑群多以俯览的视角来表现其壮观。当我们需要厘清建筑群中建筑物之间的关系时，需要从两方面入手，一是保持画面统一的透视关系；二是房屋的前后大小关系。下面通过《清明上河图》来观察画面中的特点。

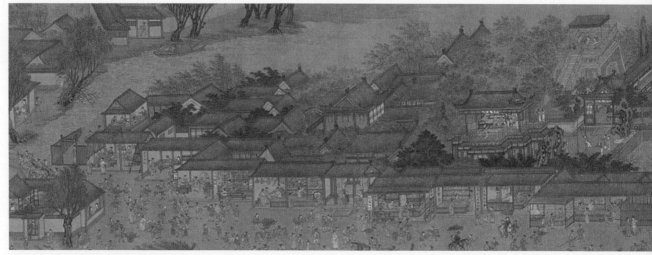

北宋·张择端《清明上河图》局部

保持统一的透视

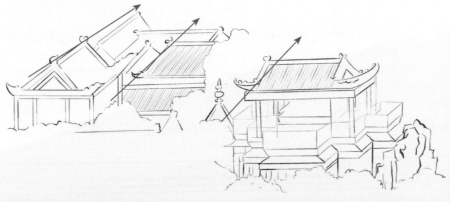

所有的建筑物在同一画面中时，要保持统一的透视角度，使画面没有违和感。如左图所示，单个的阁楼与群屋的透视方向相同，虽然距离稍远，但还是能感受到是同一画面中的建筑物。

前后层次的大小关系

过大

绘制建筑群最常见的错误便是后面的建筑物过大。一定要严格遵循近大远小的原则，不可互换，这样画出的建筑群才会视觉效果准确，不突兀。

·古建筑的特点

正脊

垂兽

走兽

垂脊

古建筑的屋顶有较多的装饰，在画房角时要注意勾勒大概形状即可，不宜太精细，可以用几何体代替。

四、案例——亭台楼阁

在亭台楼阁的画面中以凉亭为视觉重心，左右两边分别加入不同的树木来突出整体的层次感。左边弯曲的树木靠后，局部被凉亭遮挡；右边以两棵较为笔直的大树及山石略微遮挡凉亭边缘，使前后层次更加明显。

椭圆形的树叶以四个为一组进行组合排列。

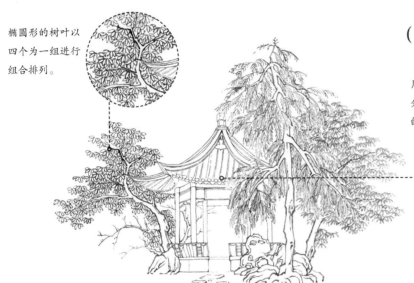

（一）白描线稿

大树枝叶的生长特点也有较大的差别。用深浅不同的墨色画出粗细不同的线条来区分树叶。凉亭的梁柱在绘制时需要使用垂直的线条。

凉亭顶部为六面体，因此底部梁柱也为六根。注意，勾勒线描时需要表现瓦槽的部分。

（二）绘制步骤

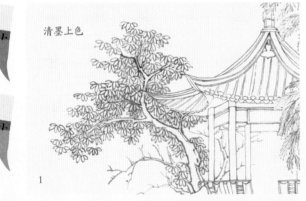

清墨上色

1

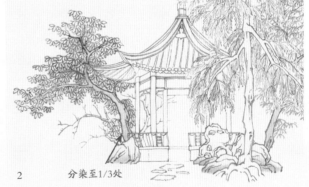

2　分染至1/3处

① 用赭石混合墨色叠加树干，并且树干之间要有深浅变化。待树干墨色干后，再使用清墨进行质感刻画。石头的部分同样用赭石和少量墨色进行调和，从根部向上着色，画到1/3处，用清水笔继续向上过渡。

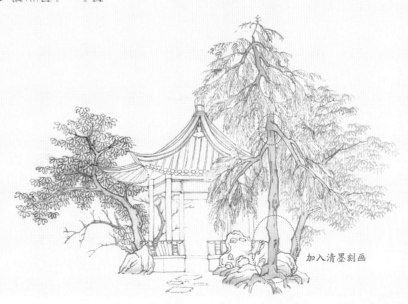

3

加入清墨刻画

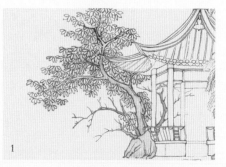

1

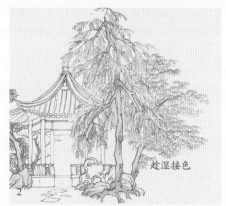

趁湿接色

2

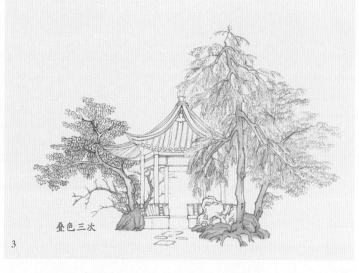

叠色三次

3

② 用较浅的三绿从石头顶端向下铺设，画到2/3处，用清水笔继续向下过渡，与赭石衔接。再用更浓的三绿叠加第二层，叠加的面积要更小。待颜色干透后，在石头顶端用少量的三青叠加，然后用清水过渡。

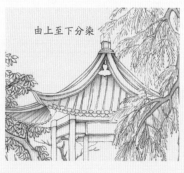

由上至下分染

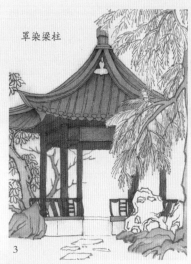

罩染梁柱

3

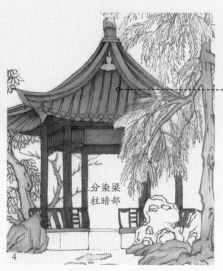

分染梁柱暗部

4

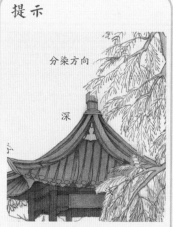

提示

分染方向

深

最后一遍局部分染顶部时，可以在暗部区域用重墨表现，主要集中在瓦片凹槽和垂脊的侧面暗部。

③ 亭子的部分先用淡墨色分染，主要集中在建筑物结构的暗部区域，分染可以叠加很多次，越重的位置叠加的次数越多，具体根据画面实际情况调整即可。分染完成之后，再分别用建筑物的固有色罩染，屋顶用淡墨，也可以混合少量的赭石。支柱的部分用牡丹红叠加，但注意颜色不要过于浓郁，要保持一定的通透性。

1

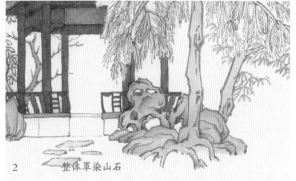

2　整体罩染山石

④　石头先用淡墨分染，尤其是在转折的暗部位置进行加重，因为面积较小，所以用笔时一定要注意控制形状，且水分不要过多。分染完成后，再用淡墨混合少量赭石，进行整体的罩染。

黄色复勾叶片　　　均匀罩染绿色

1　　　　　　　　2

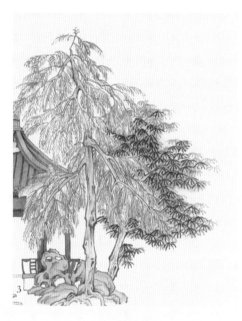

3

⑤　用勾勒的方式绘制黄色的树叶，在线稿的基础上，使用藤黄加赭石进行复勾。最右侧的树直接使用藤黄加花青调合成的绿色罩染，注意绘制轮廓时，不要画得太死板。树干用赭石混合墨色叠加即可。

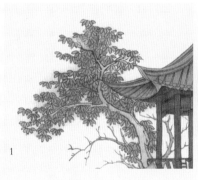

1　　　　　　　　2　　　　　　　　用墨色复勾枝叶

3

⑥　先调和稀释后的藤黄与花青铺画底色，注意要在每一片叶片中进行填色，不要超出勾画的叶片轮廓。待颜色干后，用重墨复勾树干轮廓线。接着用浓郁的三绿覆盖叶片颜色，进行提亮。

提示

受光区域

提亮的是部分树叶，并非全部，要有疏密之分，集中在受光的区域即可。

勾出瓦片

在枝干边缘
点出花朵

⑦ 用勾线笔蘸取重墨勾勒弧线，表示建筑物顶部的瓦片，然后蘸取浓郁的朱磦点出周围的梅花即可。注意，点的大小要错落排列。

草的方向

⑧ 调和花青与藤黄铺画地面，边缘的部分用清水过渡。待底色干透后，用淡墨沿着石头根部、亭子根部叠加一些草的笔触。注意草的线条、方向要尽量保持分组一致，逐组绘制。最后用墨色为石头绘制苔点，即可完成绘制。

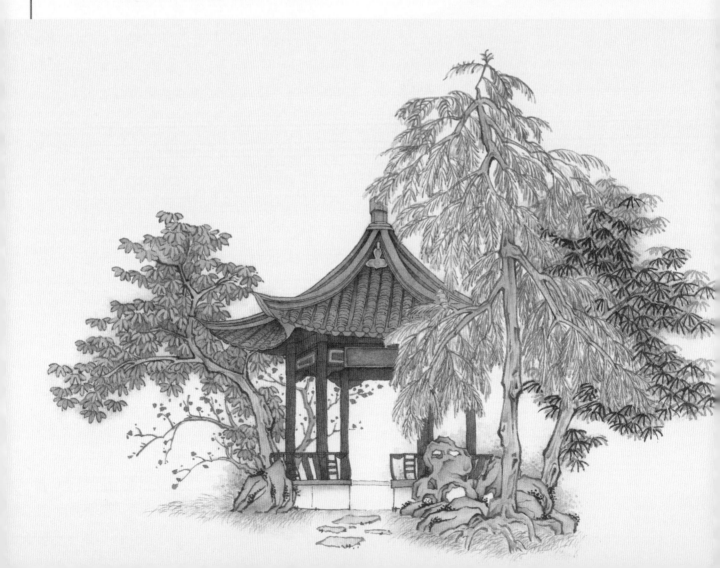

五、案例——宫观图

较为庞大的建筑物一般与山石、树木、行云作为点景元素搭配。在画面中以三角形的构图作为画面中心，并加入远山，以体现纵深感。

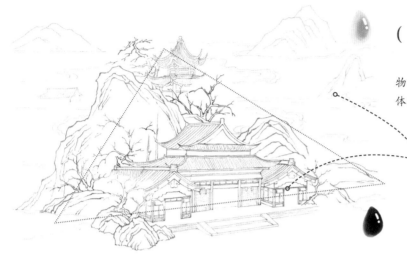

（一）白描线稿

在绘制线稿时，需要绘制出山体、建筑物的结构线。注意建筑物的线条略细，而山体则有轻重、粗细的变化。

中心区域的建筑物与山石用重墨勾勒，远山、行云则用淡墨表现。

（二）绘制步骤

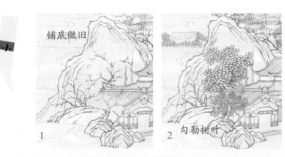

① 先调和赭石与焦茶进行底色做旧处理。待纸面干透后，蘸取淡墨勾勒树叶的部分。

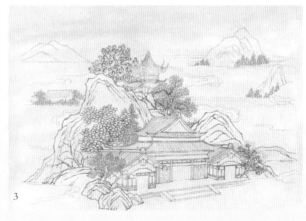

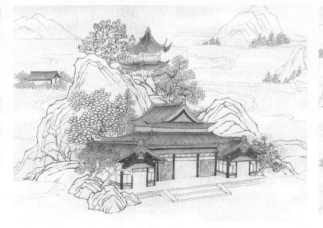

② 建筑物先分染黄色的屋顶区域，用赭石混合藤黄进行分染，分染的层数要根据实际情况来定，要多层叠加，叠加至合适的浓度即可，再蘸取朱砂画出梁柱的部分。

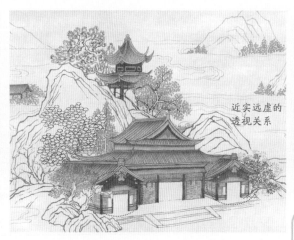

近实远虚的
透视关系

平涂装饰的

③ 对整体建筑物进行罩染，屋顶的部分用藤黄加赭石叠加。蘸取酞青蓝、三绿、二青勾勒装饰的部分。绘制红色梁柱时，可以叠加少量墨色，避免颜色过于浓郁、鲜艳。

提示

用勾线笔勾勒细线来表现屋内的卷帘。注意，勾勒时要保持统一的疏密关系。

1/3处

山石浅

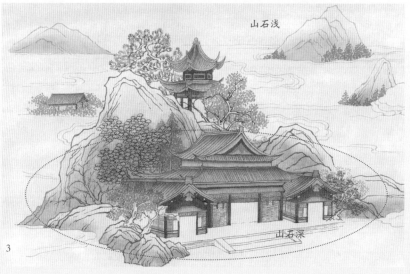

山石深

④ 先用赭石在石头的根部向上着色，画到1/3处用清水笔继续向上过渡。注意靠前的山石颜色较深，靠后的远山颜色较浅，但要与底色做出区分。

1/3处

⑤ 用较浅的三绿从顶端向下铺色，画到2/3处用清水笔向下过渡，与赭石衔接。三绿不够浓郁的区域用更浓的三绿叠加第二层，但是叠加的面积要小一些。

加绿丰富
层次

⑥　待颜色干透后，石头顶端用少量的二青加钛青蓝叠加，然后用清水过渡。

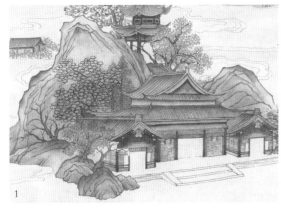

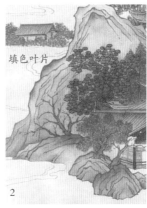

填色叶片

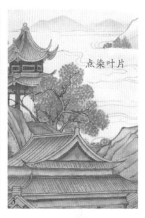

点染叶片

⑦　树木的底色用藤黄加花青调和的绿色进行平涂即可。注意轮廓要自然，不要太生硬。最深的树木用花青绘制，颜色可以稍微浓郁一些，注意是在每一片叶片的内部进行填色。

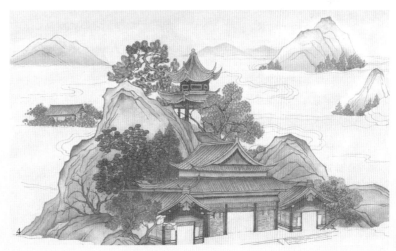

点染暗部

⑧　待底色干透后，在已绘制点状笔触的树木上用浓墨继续点一层，丰富层次变化。最深的树木用浓郁的三绿叠加一层，丰富色彩变化。注意，并非整棵树全部叠加，而是进行局部叠加。

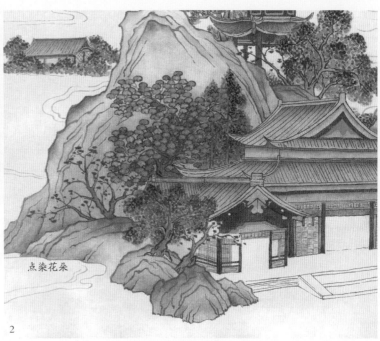

⑨　蘸取浓郁的三绿填充靠前的局部树叶，丰富树叶的色彩变化。再蘸取浓郁的朱磠点出花朵，以丰富画面颜色。

点染花朵

⑩　远处的山需要做出一定的远近区分，因此蘸取二青和酞青蓝叠加山石颜色，并蘸取三绿叠加树林的颜色。

层次区分

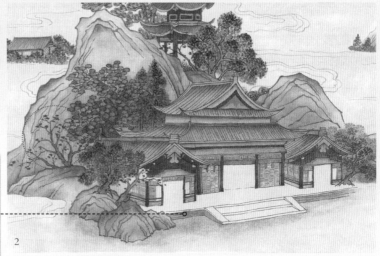

提示

明暗转折面

如果要让建筑物显得立体，需要找出其明暗关系。

⑪　调和花青与藤黄分染地面颜色，注意颜色的饱和度达不到画面效果时，需要多次叠加。待颜色干后，蘸取淡墨罩染阶梯暗部区域。

 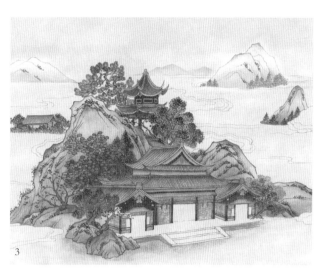

② 山体上的苔点用浓墨点画，注意疏密的排列。根据远近，点苔的颜色可以加入清水稀释，以降低颜色的浓度。

③ 用浓郁的钛白叠加在云彩线稿的下方，边缘用清水笔过渡自然。最后盖章，完成绘制。

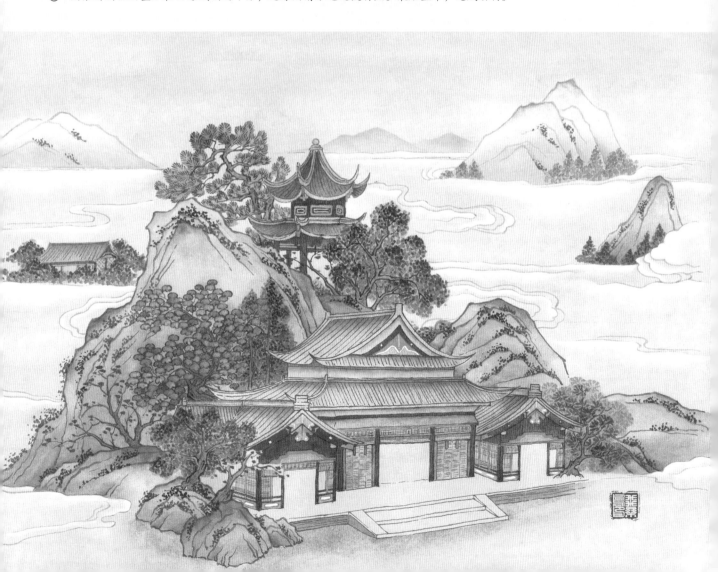

六、建筑谱

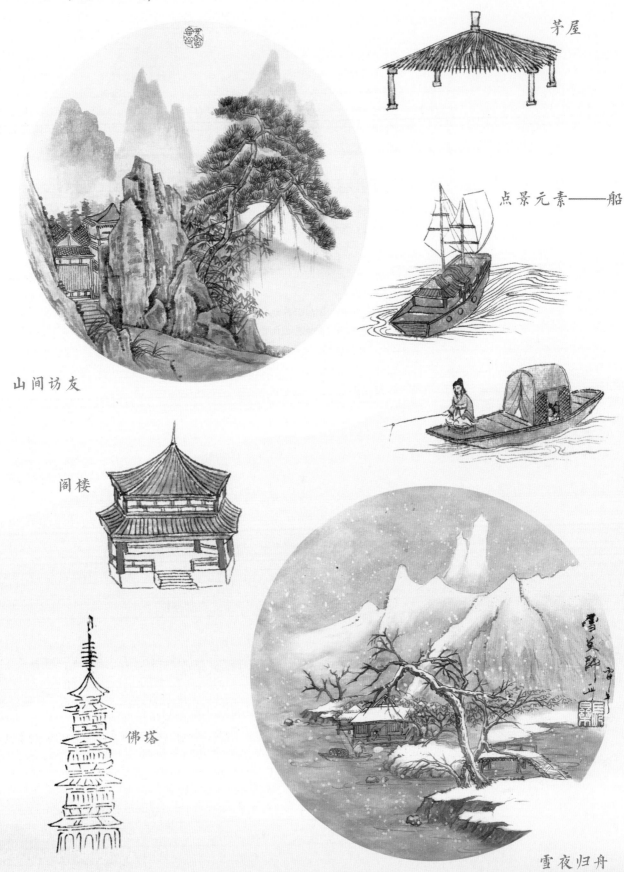

茅屋

点景元素——船

山间访友

阁楼

佛塔

雪夜归舟

跟周昉学画仕女

周昉擅画人物、佛像，尤其擅长画仕女。他画的仕女容貌端庄、体态丰肥、色彩柔丽，为当时官廷士大夫所喜爱。他是中唐时期继吴道子之后而起的宗教兼人物画家，以观察和研究的眼光看待美者，将人物精准地描绘出来。

一、古画特点分析

　　周昉在人物画上继承了张萱的艺术风格，以当时的关中贵妇为形象依据，具有"丰厚为体""衣裳简劲""彩色柔丽"的特点，体现了中晚唐时期的审美情趣。下面将根据其古画中的用笔、造型特点进行分析并讲述其中的要点。

（一）线条变化

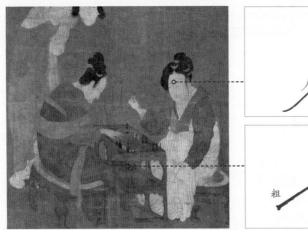

为了突出表现皮肤细腻、柔软的质感，经常会用较细且有轻重变化的游丝描去勾勒人物的面部及手部。

用一些略带顿挫的钉头鼠尾描勾勒衣物和头发等，以衬托皮肤柔和的质感。

唐·周昉《内人双陆图》局部

（二）服饰分析

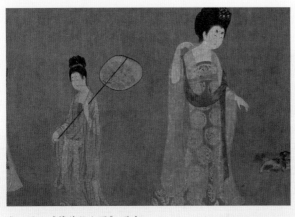

图中仕女轻薄的纱衣，透露出皮肤的颜色。这里运用罩染法不仅能表现纱衣本身的颜色，还能改变被薄纱遮挡的皮肤颜色。表现出被薄纱遮盖的朦胧感，使其更具通透性。

唐·周昉《簪花仕女图》局部

（三）面部特征

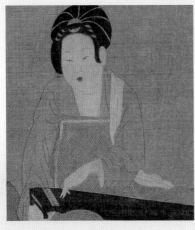

眉眼细长，眼角呈弯角，眼尾没有闭合。眉眼直接用墨线绘制，没有使用过多的颜色。

耳朵不会根据真实的形状来画，而是根据寓意需求来画，如耳垂饱满、圆润表示有福气。

口鼻精致小巧，绘制时用线条来表现形状即可，但上下唇会有颜色的深浅变化。

唐·周昉《调琴啜茗图》局部

中国传统工笔画基础入门

二、绘制面部的顺序

　　周昉的画中除了人物面部用了极少的淡彩，其他均用白描勾勒而成，线条匀细、劲挺，造型生动、准确。接下来以《簪花仕女图》中的局部作为参照，学习人物面部的绘制顺序及方法。

（一）起型

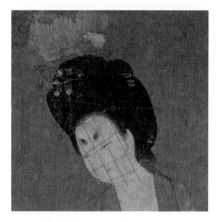
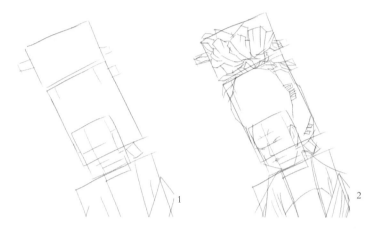

　　头部左转时"三庭五眼"会发生变化。三庭从上至下，逐渐变长，五眼成了四眼，五眼距离逐渐变窄。

　　为了便于理解，我们对整体人物进行几何划分时，全部用长方形代替。在小的长方形中不停地切割，直到将人物线条勾勒出来为止。最后用勾线笔以游丝描的线条勾勒白描线稿。

（二）开相

　　在绘制前需要刷一层底色，用排笔将颜色平刷在画稿上。注意底色并非一次刷成，需要耐心地反复刷，直到与原画接近为止。

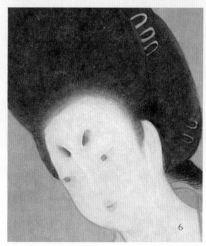

　　用墨罩染头发、眉眼，待颜色干后用钛白罩染肤色，用分染的方式来绘制嘴唇。最后用墨色醒线，勾勒出眉眼、口鼻、耳朵的线条。注意在上色完成后，为了避免颜色过于鲜亮，还需要再统一刷一层底色，降低颜色的亮度，让人物面部不会过于惨白。

三、画手部动作的要点

　　《挥扇仕女图》是对十三位不同地位的嫔妃宫娥的描绘，在平常的生活中表现出她们或闲坐、或簪花、或对语、或刺绣等多种动作，其手部动作较多，此处将通过画面中的手势，分析画手的要点。

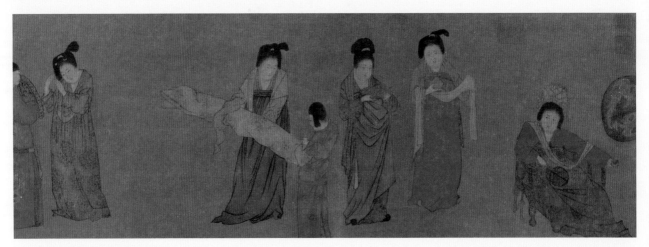

唐·周昉《挥扇仕女图》局部

（一）手指特点

图中人物的手指纤细，线条较为圆滑。由于手部皮肤的质感比较透薄，绘制时要使用淡墨来勾勒。

· 不同时期画手指的特点

魏晋

魏晋壁画中的手指线条较为顺滑，绘制时不会画出关节点。

唐代

唐代周昉所画的手指修长，会画出指甲的尖角。

（二）手臂与衣袖的关系

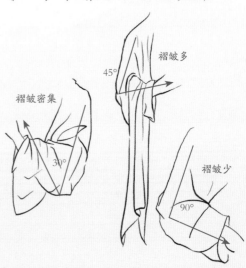

褶皱密集　　45°　　褶皱多

30°　　褶皱少　　90°

手臂弯曲时，手肘内部的衣褶会显得较多。画这里的线条时可以加大用笔力度。

（三）手指设色的方法

沿着轮廓线染色　　　　与第一笔相同方向染色

选择颜色后加入大量清水调和，得到一个很薄的颜色。将颜色蘸满整个笔肚，在需要罩染区域的边缘下笔。再从相同的染色方向快速运笔，趁湿让颜色在纸面自然融合。较宽的区域可压下笔肚，覆盖墨线，大笔染色。

1　　　　　　　　　　　　　2

四、发饰、衣裙的设色技法

前文通过分析古画，学习了周昉在画仕女时的一些要点。下面将结合工笔画知识来讲解发饰、衣裙在绘制时会用到的设色技法。

（一）沥粉法画发饰

沥粉法因需要刻画细节，所以选择较细的勾线笔为宜。选择钛白、三青等石色颜料，用笔尖蘸取进行绘制。

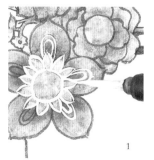
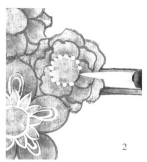

用勾线笔蘸取很浓稠的石色颜料，按照原有的墨线，覆盖勾勒花纹。也可以与墨线平行，在其内侧勾勒花纹，增加装饰的层次感。

（二）罩染法画衣裙

罩染法在人物工笔画中主要用来绘制衣裙服饰等大色块的画面，可以起到统一画面色调、体现物体本身颜色的作用。

边缘自然衔接

沿着图形轮廓一笔画到位

下笔速度要快

这是罩染技法中最基本的着色技巧，下笔快速，利用水分自然融合。这个技巧适合小面积的罩染。

利用墨线隐藏衔接

两条墨线之间

将染色区域上下或左右的边缘隐藏在墨线中，这样能自然衔接。适用于罩染衣服裙皱等复杂结构，且纹样墨线较多的区域。

·醒线的方式

墨线醒线

墨线醒线是用勾线笔蘸墨色，将染色中的线稿再次勾勒一遍，使轮廓线更清晰。大多用于头发或衣服的褶皱部分。

沥粉法醒线

沥粉法醒线是用石色颜料，在原有的线条上复勾一遍，从而达到醒线的目的。能表现浅色的线条和高光的质感。

五、案例——素手把芙蕖

纤纤素手拈着一枝亭亭玉立的芙蕖，整个画面采用L形构图，用白皙圆润的手和清香袭人的芙蕖作为画面的中心。

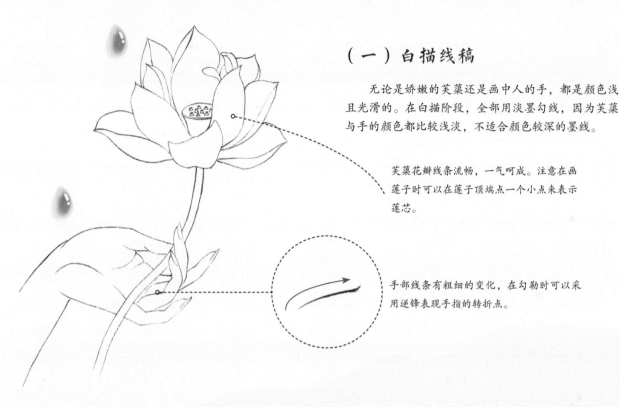

（一）白描线稿

无论是娇嫩的芙蕖还是画中人的手，都是颜色浅且光滑的。在白描阶段，全部用淡墨勾线，因为芙蕖与手的颜色都比较浅淡，不适合颜色较深的墨线。

芙蕖花瓣线条流畅，一气呵成。注意在画莲子时可以在莲子顶端点一个小点来表示莲芯。

手部线条有粗细的变化，在勾勒时可以采用逆锋表现手指的转折点。

（二）绘制步骤

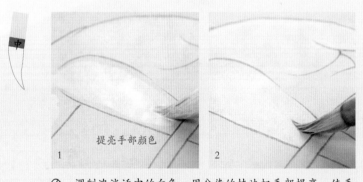

提亮手部颜色

1　　2

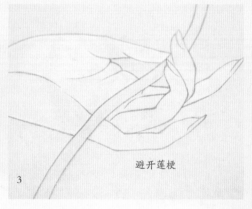

3　避开莲梗

① 调制浓淡适中的白色，用分染的技法把手部提亮。使手的颜色区别于有色的宣纸。

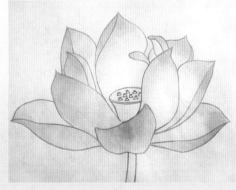

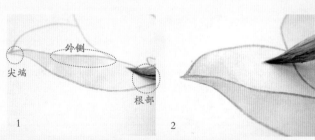

尖端　外侧

根部

1　　2

② 用朱砂和胭脂调出红色，用色笔画尖端，用水笔向根部过渡，分染花瓣外侧。再用同样的颜色分染花瓣的尖端。

③　画中是一朵新生的芙蕖，在用色时可以选择头绿和藤黄罩染整个莲梗，使其看上去比较鲜嫩。

分染方向

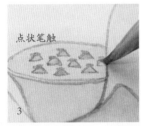

点状笔触

④　用少量头绿加大量藤黄调出黄绿，罩染整个莲芯，待上一层染色干后，用罩染莲蓬的颜色罩染莲芯。

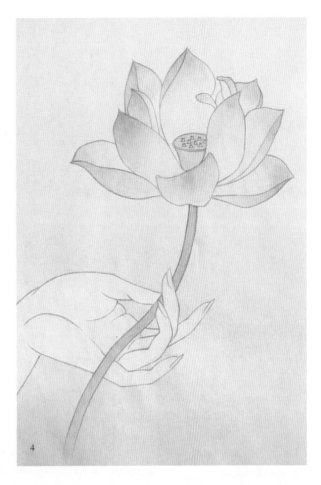

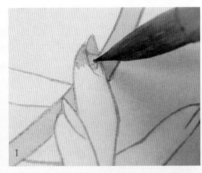

分染阴影

⑤　调和朱砂和胭脂分染手指指尖。在手被遮挡的部分分染上红色，表现手指的前后关系，并在手掌下侧分染红色，使手掌有体积感。

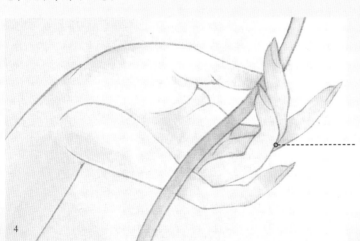

提示

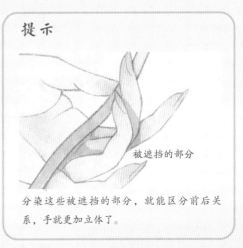

被遮挡的部分

分染这些被遮挡的部分，就能区分前后关系，手就更加立体了。

⑥ 用头绿和藤黄分染花瓣根部，使芙蕖颜色更丰富。同样也用朱砂与曙红分染莲梗与花接触的部分。

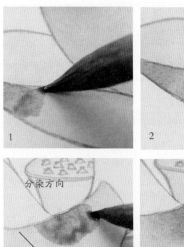

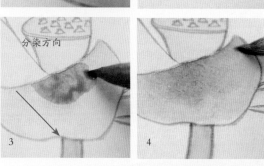

分染方向

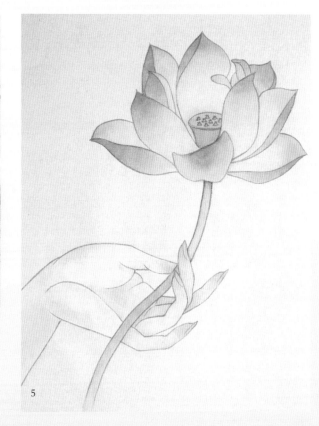

⑦ 花瓣侧面的颜色比较深，用分染法加深部分花瓣外侧，调整花瓣与花瓣的颜色关系，使其对比强烈，更加立体。

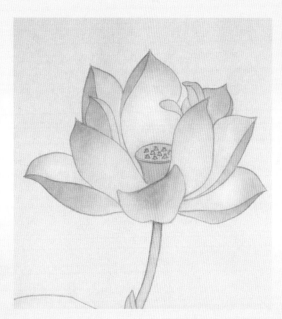

局部分染

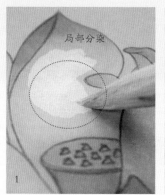
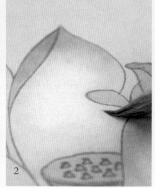

⑧ 用钛白分染花瓣内侧，可反复分染。绘制花瓣外侧时，可以用色笔在花瓣中间画圆形，再用水笔分染。

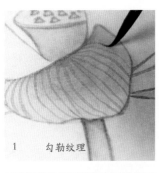

1 勾勒纹理

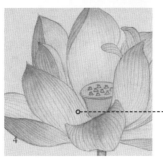

3

提示

两头聚拢

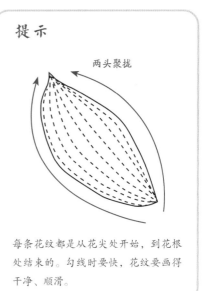

每条花纹都是从花尖处开始，到花根处结束的。勾线时要快，花纹要画得干净、顺滑。

⑨ 调和朱砂与曙红，用勾线笔勾出荷花纹理。注意，在绘制纹理时用深浅变化区分纹理的前后关系。靠前的花瓣纹理深，靠后的花瓣纹理浅。

点出花药

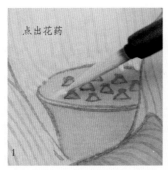

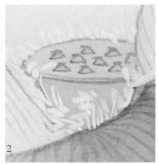

1

2

⑩ 调和藤黄与少量钛白，围绕着莲蓬点出花药，再用白色画出花丝。接着用勾线笔蘸取淡墨，在莲梗上点出不规则的点。

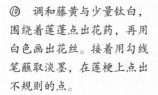

不规则的点

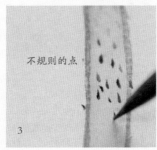

3

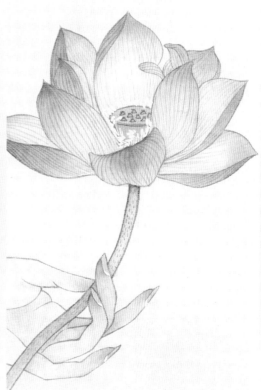

4

提示

花蕊大致上是围绕着莲蓬生长的，形成一个圈，有少许不在这个圈上。花蕊有的被莲蓬遮住，有的遮住莲蓬。花丝的一头有的连接花药，有的没有。

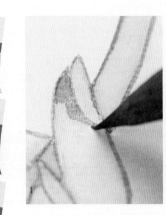 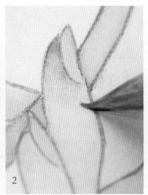

1　2　3　4

⑪　用朱砂和曙红避开指甲分染指尖。待颜色干透后，用白色提亮指甲，并用勾线笔蘸取钛白，画出甲半月（指甲上的"月牙儿"）。

提示

阴刻

阳刻

印章刻法分为两种，一种是文字镂空的阴刻，另一种是文字凸出的阳刻。画作中的阴刻用于盖在提款处；阳刻作为压脚章盖于画面的左下角。

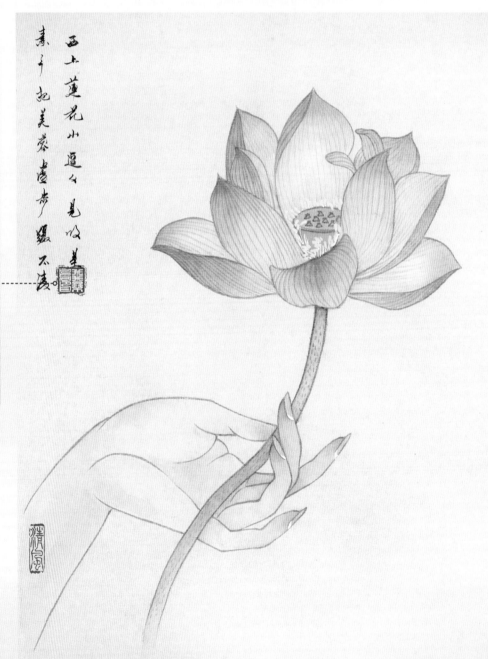

⑫　最后提款、盖章，完成绘制。

六、案例——高花笑属赋花人

在这幅近景女子头像画中，衣服的配色和发型样式都能表现这位美人文静端庄的性格特征；凌霄花鲜艳的颜色能让画面氛围变得活泼生动。因此，头发、衣服和花朵是这幅图的刻画重点。

（一）白描线稿

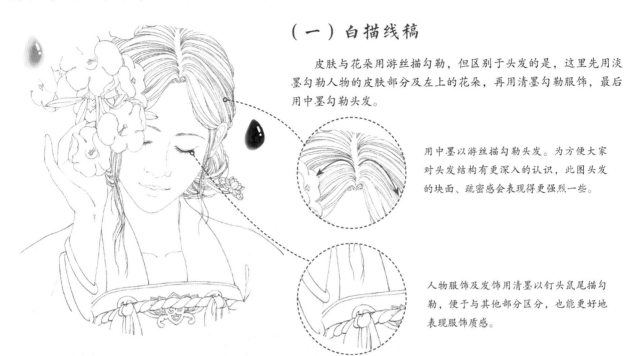

皮肤与花朵用游丝描勾勒，但区别于头发的是，这里先用淡墨勾勒人物的皮肤部分及左上的花朵，再用清墨勾勒服饰，最后用中墨勾勒头发。

用中墨以游丝描勾勒头发。为方便大家对头发结构有更深入的认识，此图头发的块面、疏密感会表现得更强烈一些。

人物服饰及发饰用清墨以钉头鼠尾描勾勒，便于与其他部分区分，也能更好地表现服饰质感。

（二）绘制步骤

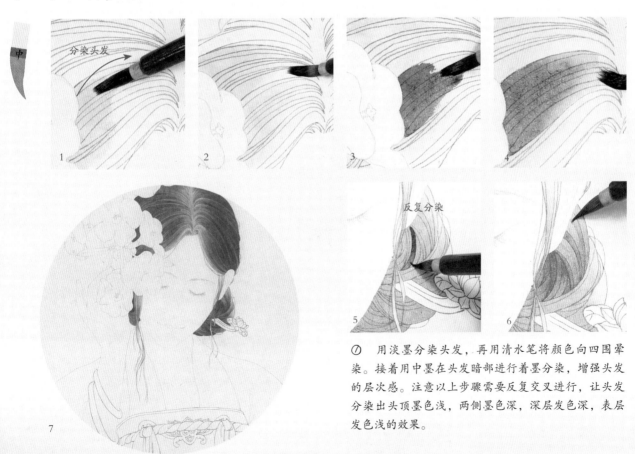

⑦ 用淡墨分染头发，再用清水笔将颜色向四围晕染。接着用中墨在头发暗部进行着墨分染，增强头发的层次感。注意以上步骤需要反复交叉进行，让头发分染出头顶墨色浅，两侧墨色深，深层发色深，表层发色浅的效果。

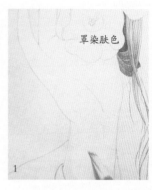
罩染肤色

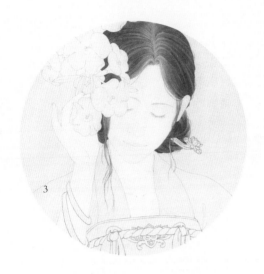

② 用清水稀释钛白，对人物的皮肤部分进行罩染。注意罩染时需要避开所有线条，并空出嘴唇区域。注意整体染白次数不宜过多，一两次即可。

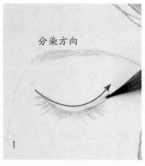
分染方向

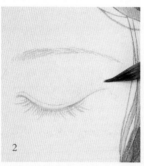

③ 用曙红加清水稀释，沿着眼尾位置着色，用清水笔向右上方拖染过渡。用同样的颜色在内眼角位置着色，然后沿着鼻根结构线，用清水笔将颜色上下拖染过渡。同样使用曙红，在颧骨位置点缀着色，用清水笔向上下方向拖染过渡。

拖染过渡

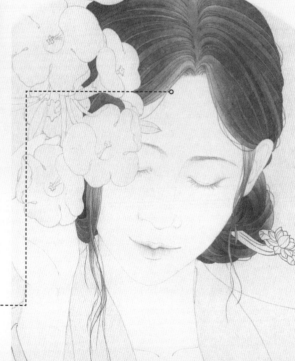

④ 沿着唇缝线的位置着色，用清水笔向左右方向拖染过渡。注意以上所有曙红分染需要反复交叉进行。

提示

在发际线位置稍着色，用清水笔沿"八"字形向两端晕染，并且发际线的位置分染次数会比五官部分的少一些，三四次即可。

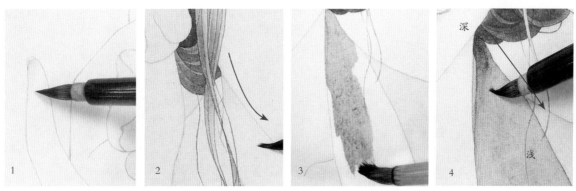

⑤ 蘸取曙红在指尖着色，用清水笔向下拖染过渡，注意指甲不着色。接着用花青加水稀释，对上衣整体平涂一遍，且颜色不能太深。提高花青浓度对衣领进行分染，一两遍即可。

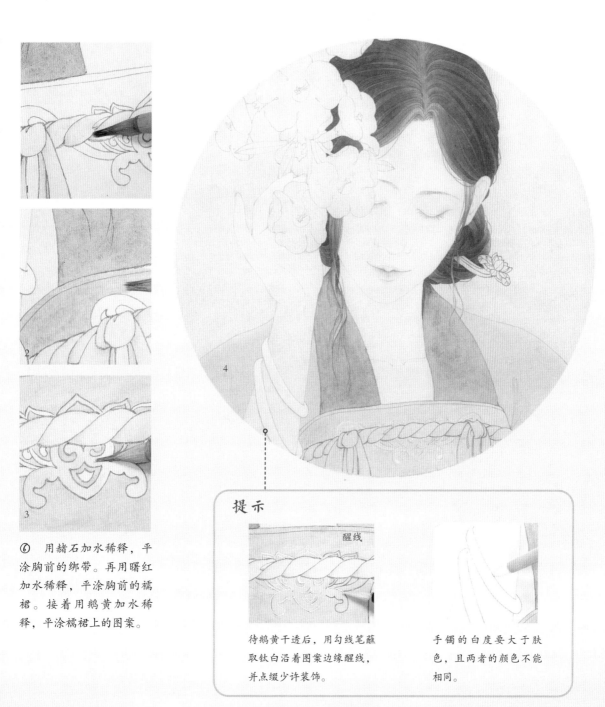

⑥ 用赭石加水稀释，平涂胸前的绑带。再用曙红加水稀释，平涂胸前的襦裙。接着用鹅黄加水稀释，平涂襦裙上的图案。

提示

待鹅黄干透后，用勾线笔蘸取钛白沿着图案边缘醒线，并点缀少许装饰。

手镯的白度要大于肤色，且两者的颜色不能相同。

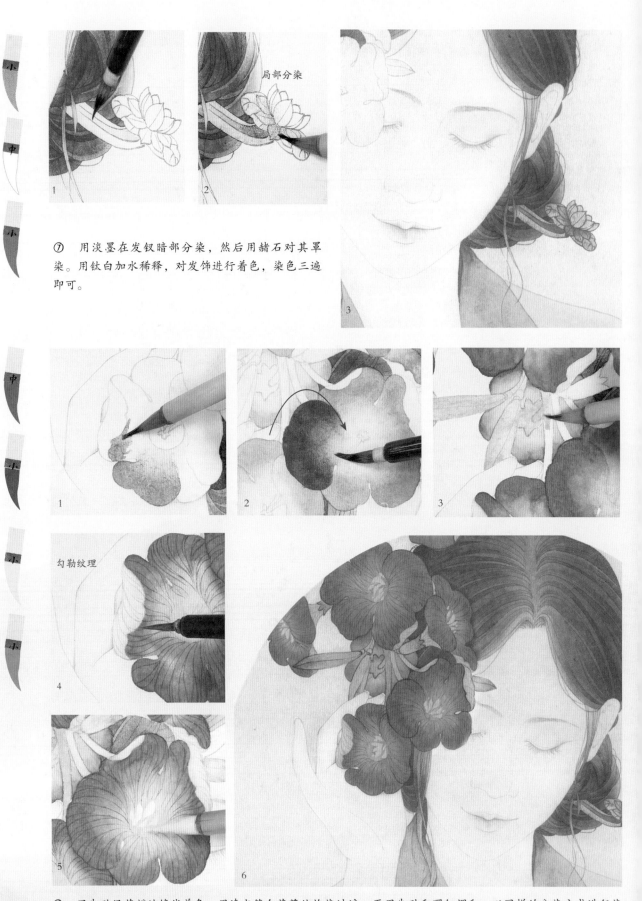

⑦ 用淡墨在发钗暗部分染，然后用赭石对其罩染。用钛白加水稀释，对发饰进行着色，染色三遍即可。

局部分染

勾勒纹理

⑧ 用朱砂沿花瓣边缘线着色，用清水笔向花蕊处拖染过渡。再用朱砂和曙红调和，以同样的分染方式进行染色。然后用花青与藤黄调和成汁绿，对花苞及花梗反复平涂。待画面干透后，用勾线笔蘸取曙红，在花朵正面和背面沿着花瓣脉络勾线。最后用藤黄加钛白调和，在花蕊处点蕊。

1

醒线

2

⑨ 多次染色后，线条墨色变浅，因此用中墨沿着眼线复勾一遍。沿着唇缝线复勾一遍，线条不宜过粗。注意，如果头发线条过浅，也需要醒一遍线。最后盖章，完成绘制。

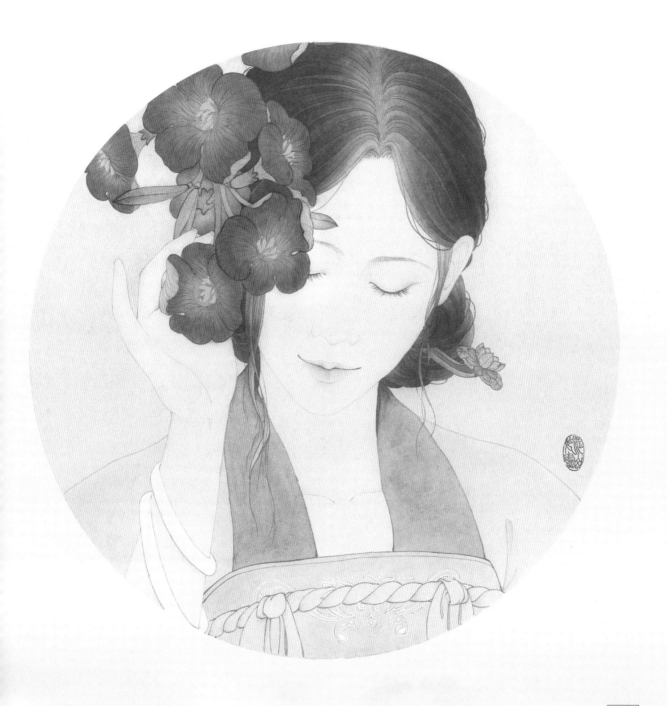

七、美人谱

耳

眼

口鼻

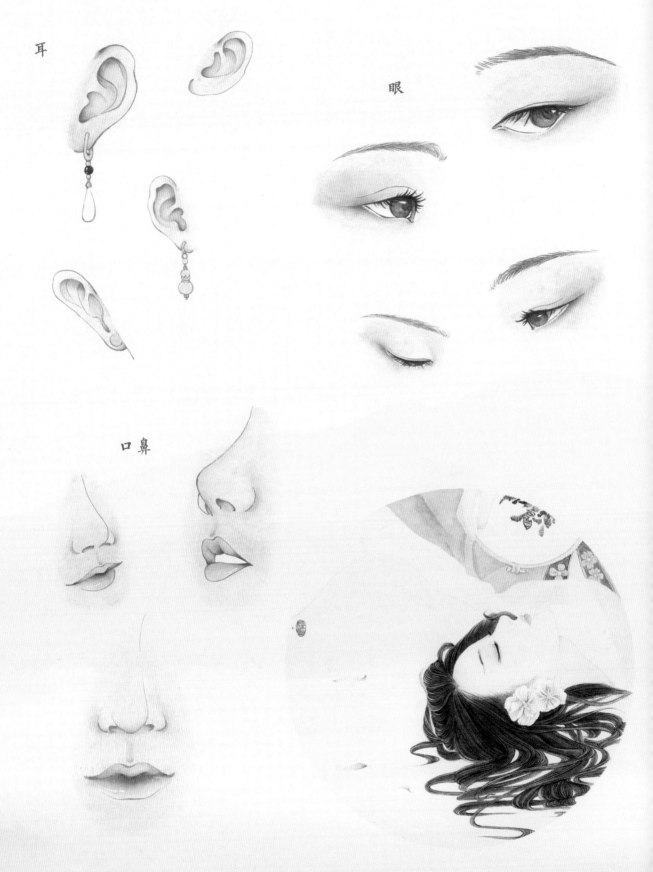